KB109664

도안시리즈 9

스포츠컷사전

편집부 편

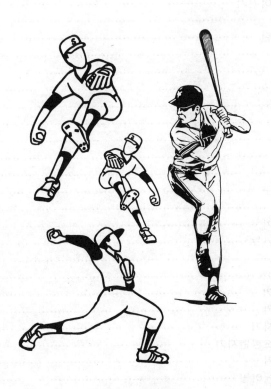

도서 출판 오람

차　　례

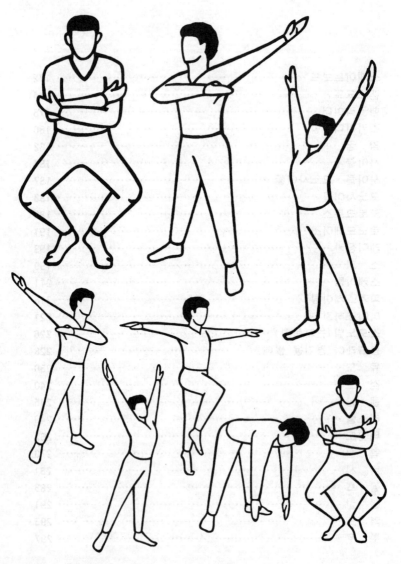

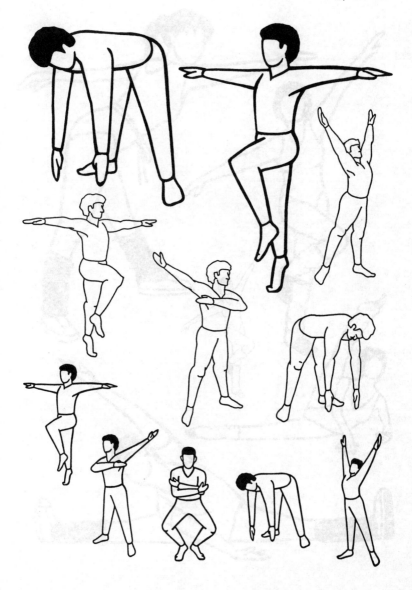

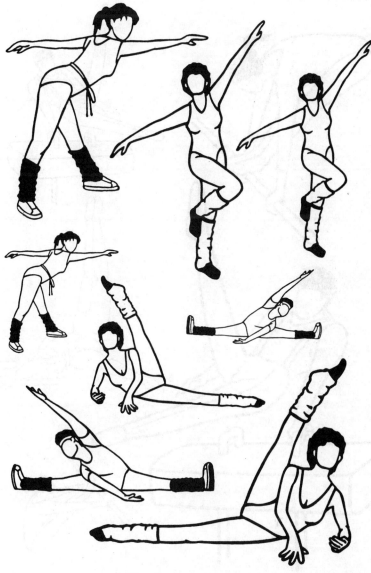

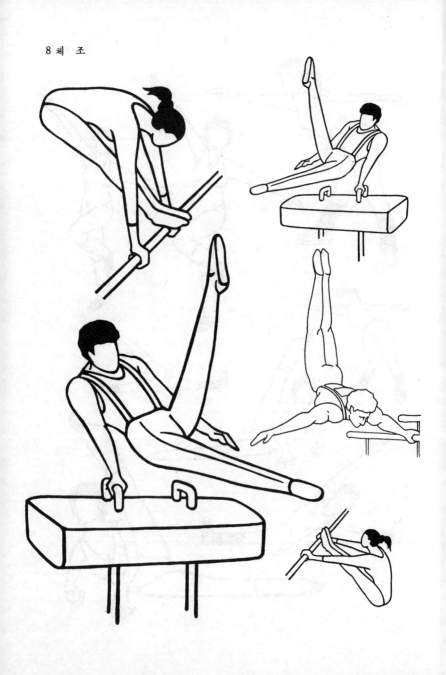

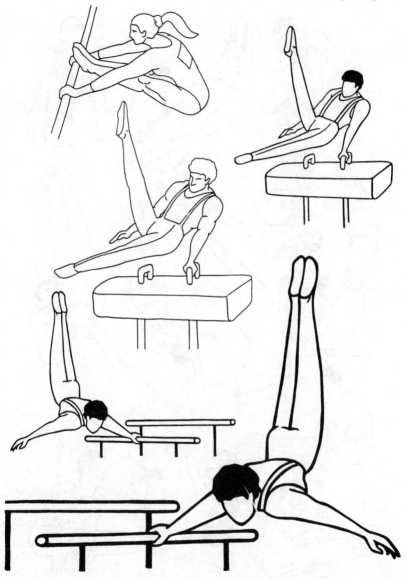

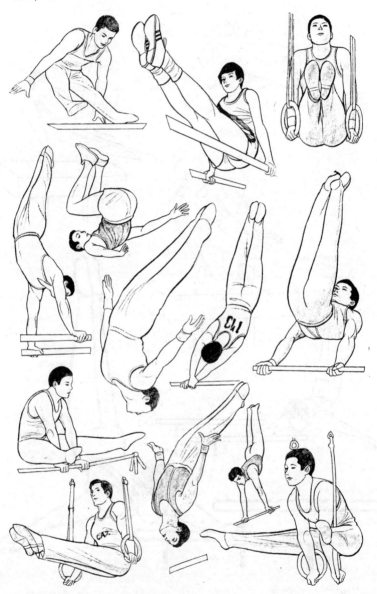

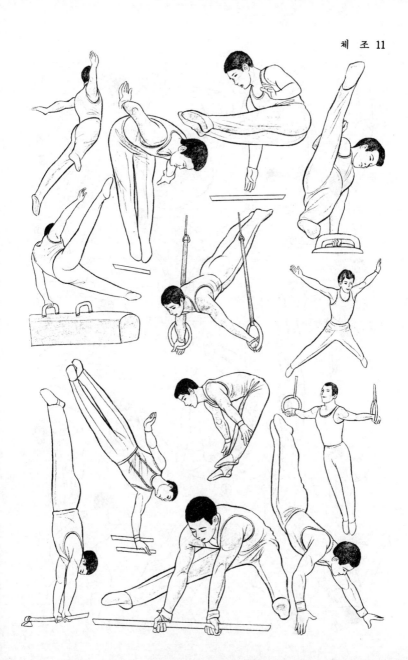

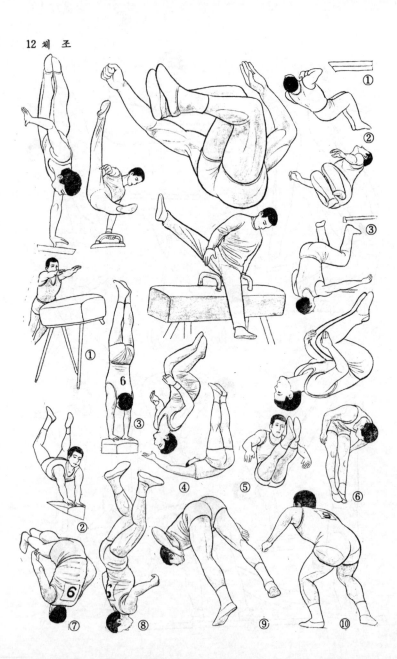

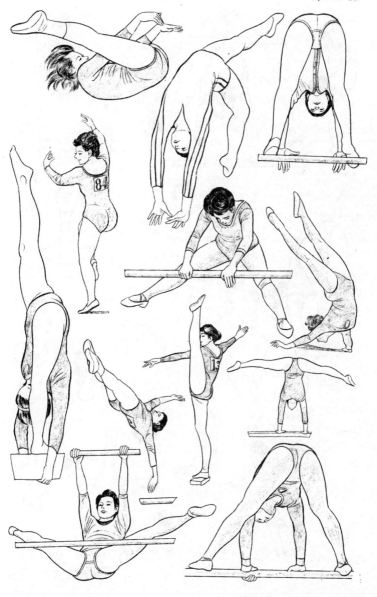

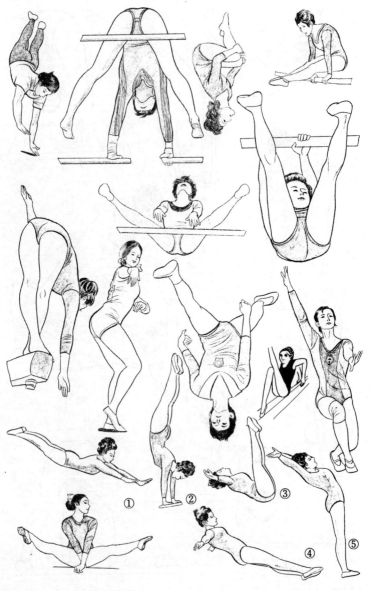

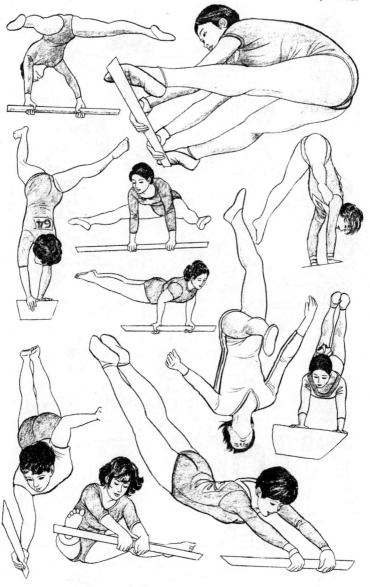

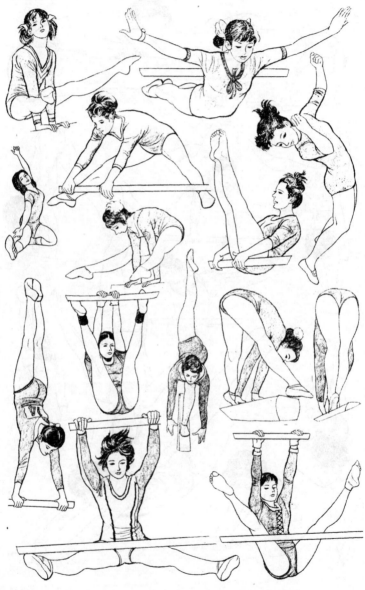

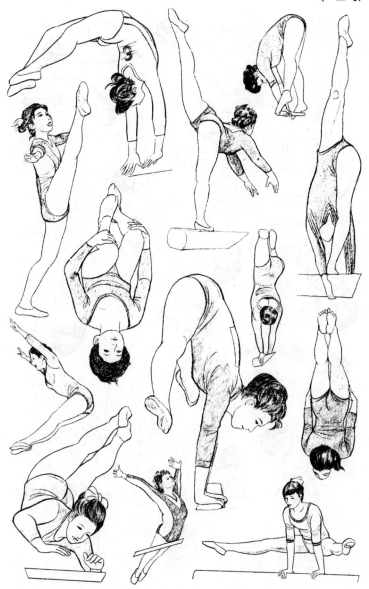

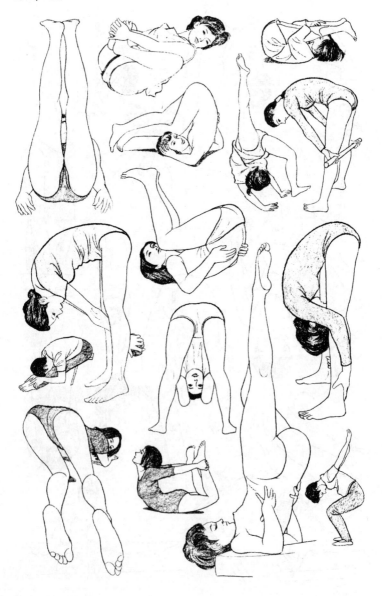

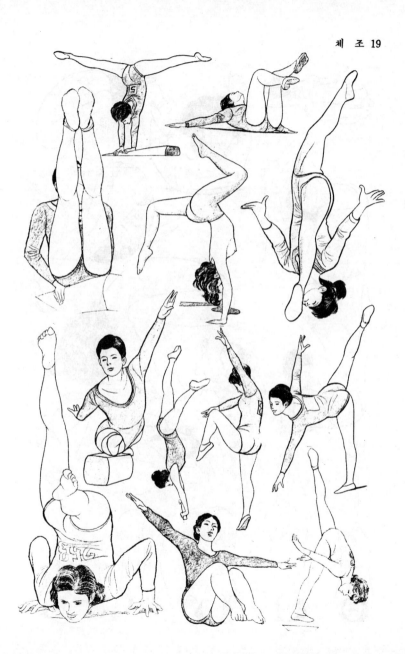

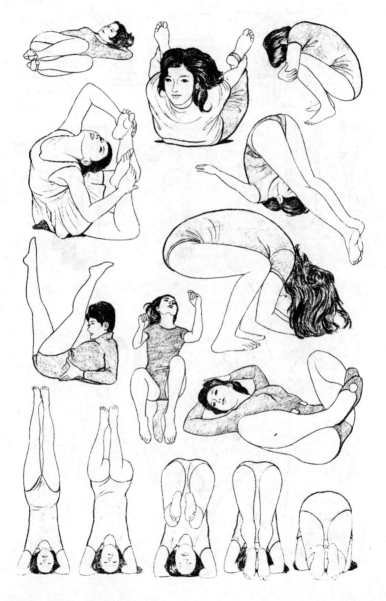

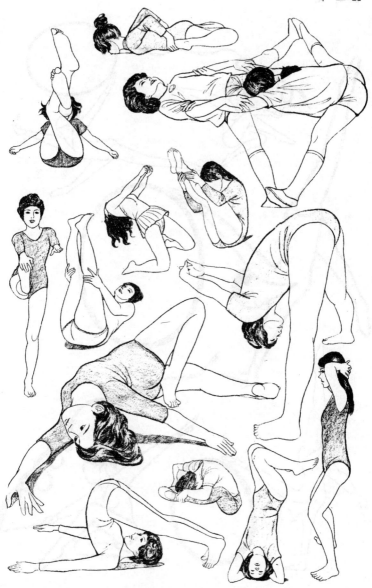

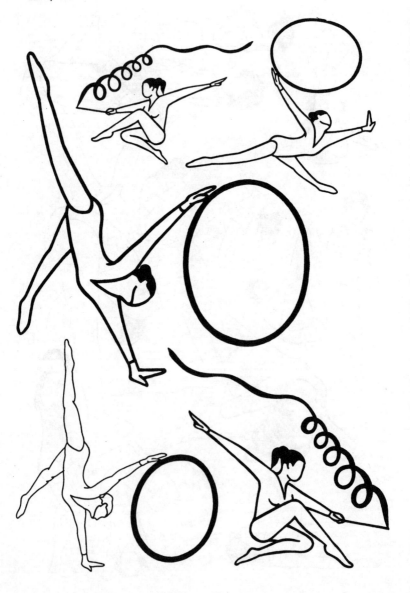

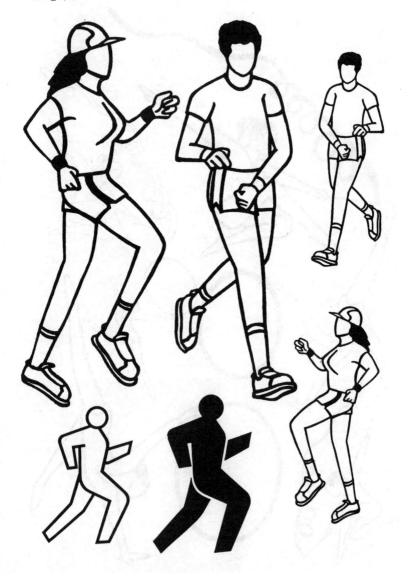

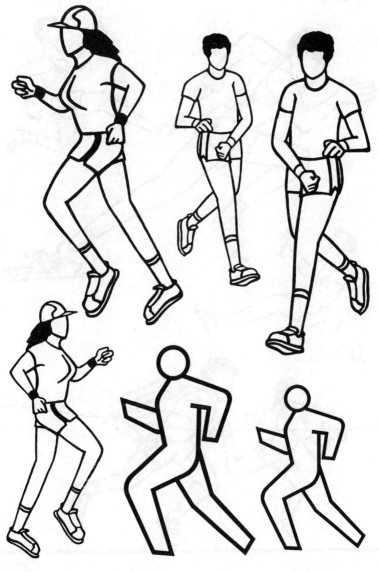

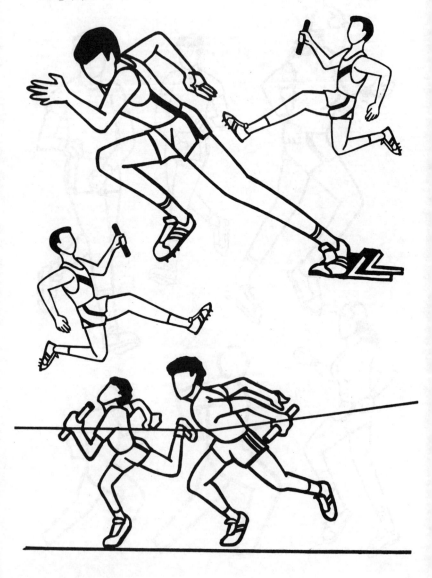

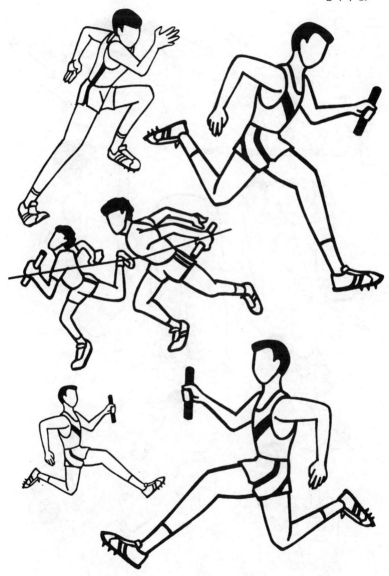

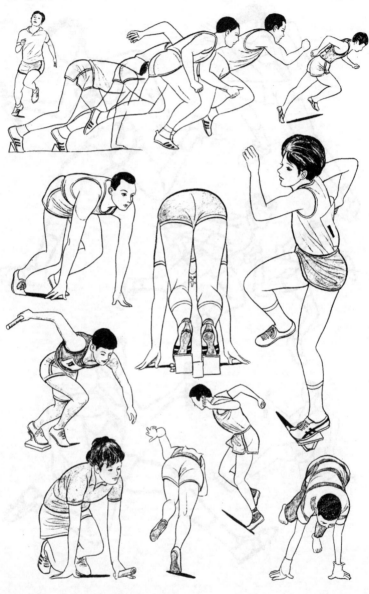

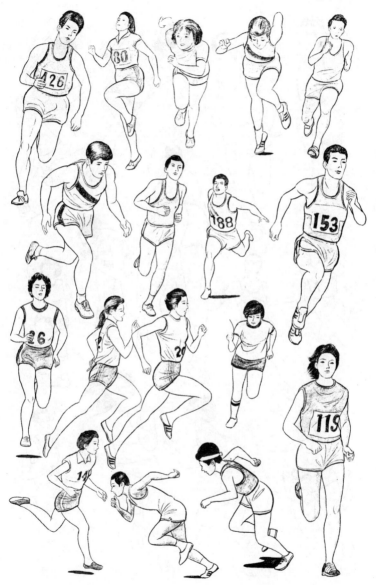

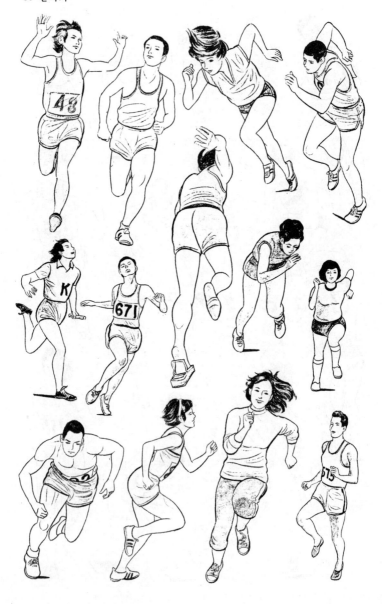

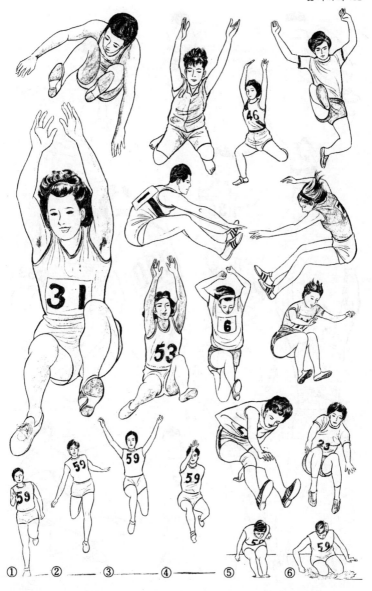

① ② ③ ④ ⑤ ⑥

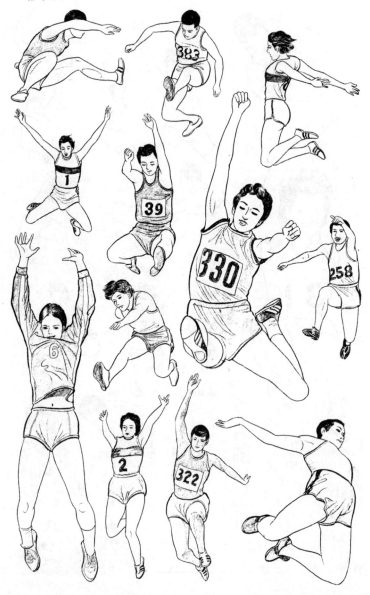

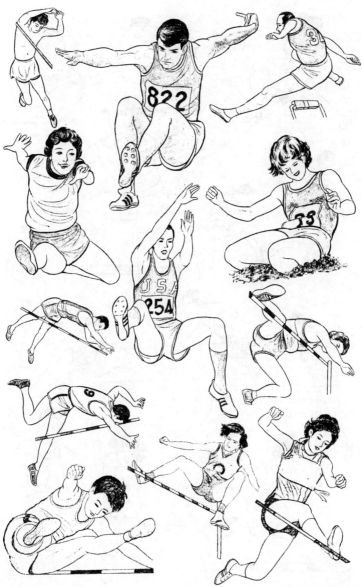

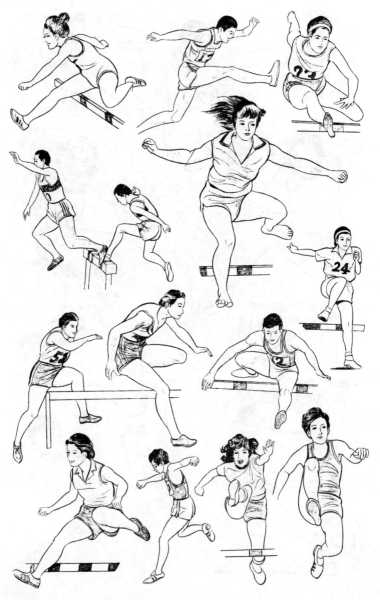

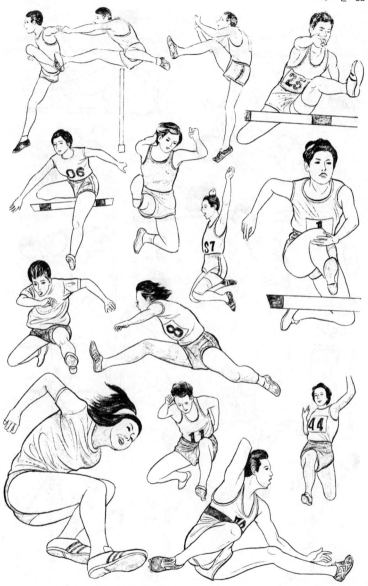

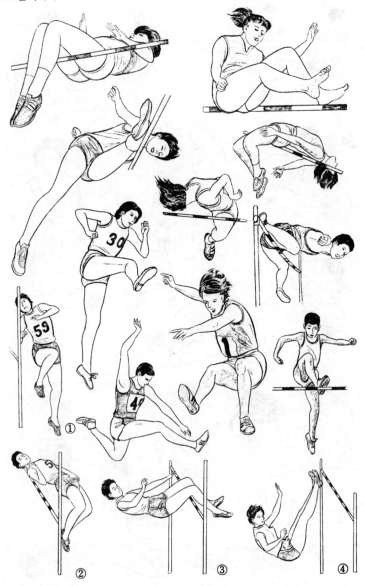

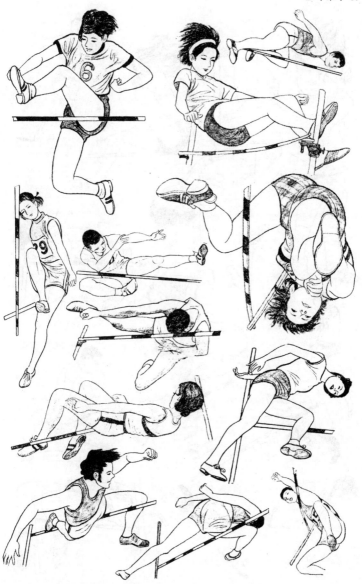

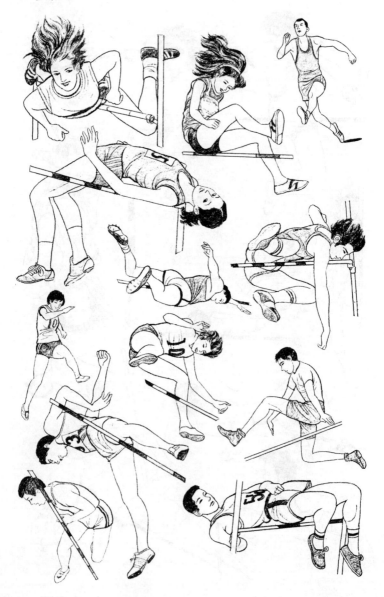

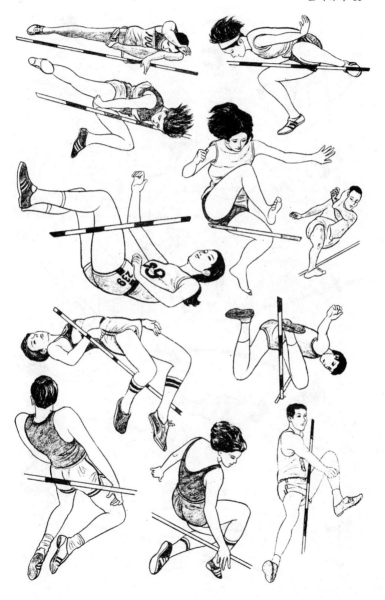

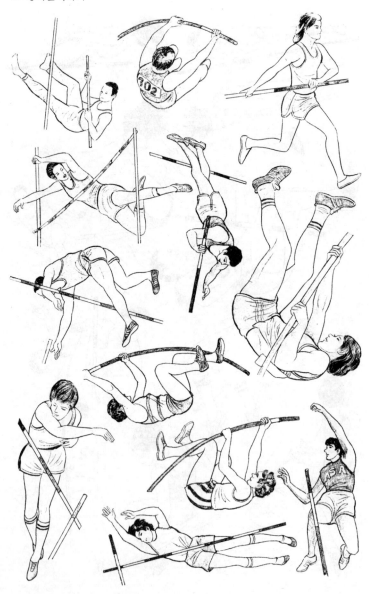

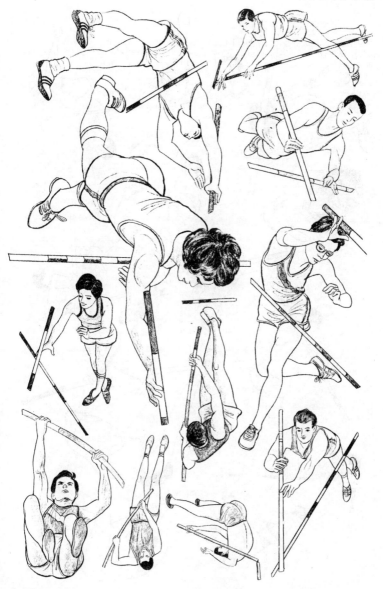

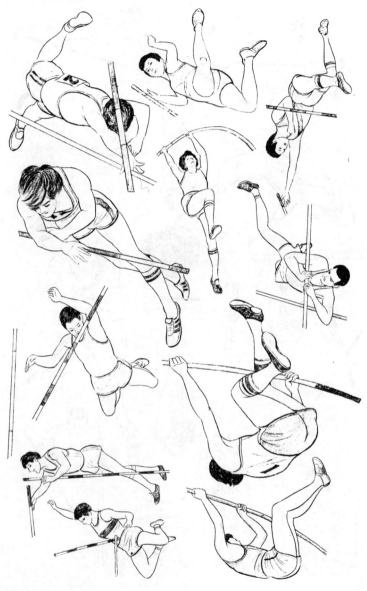

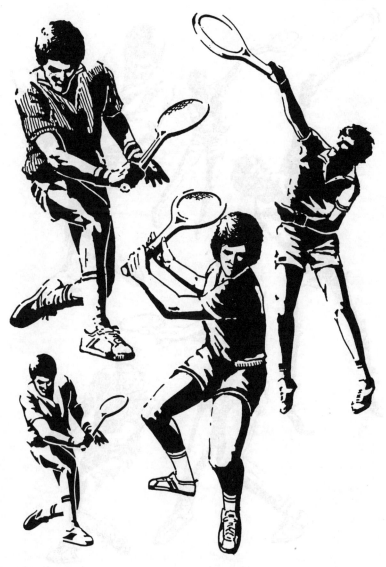

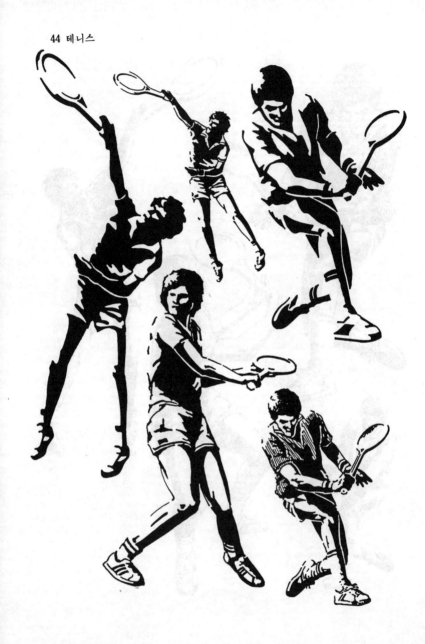

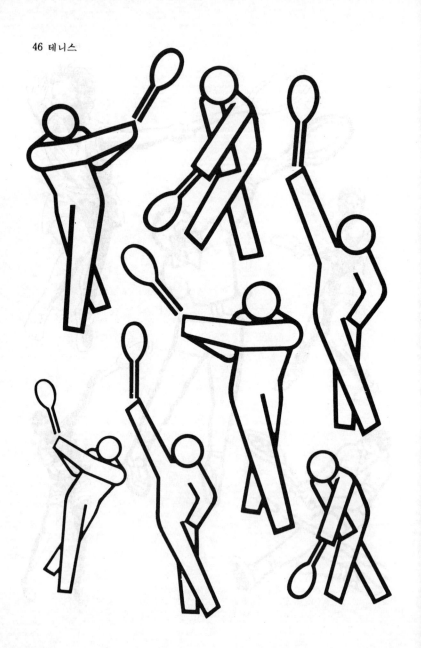

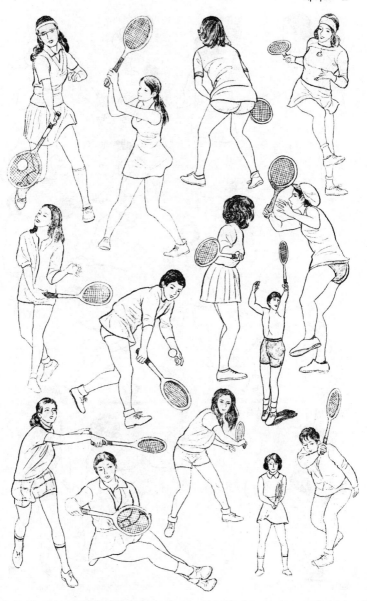

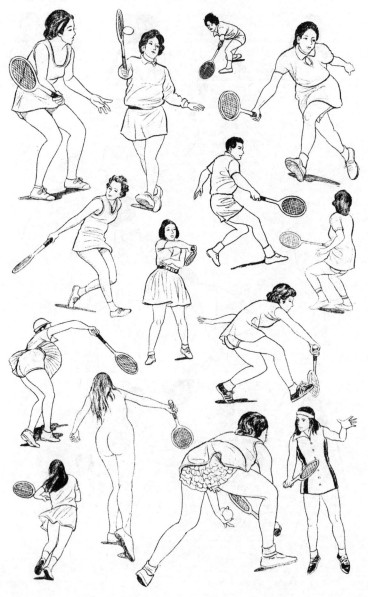

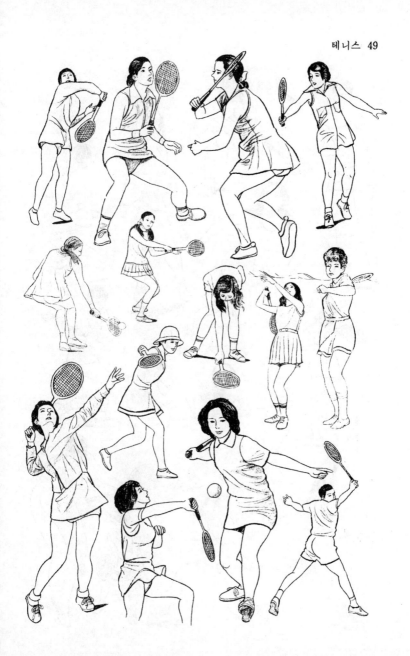

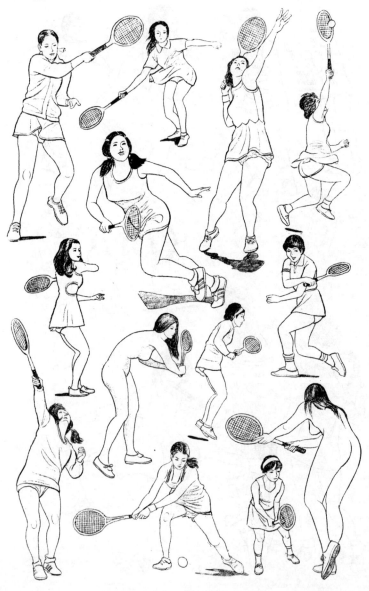

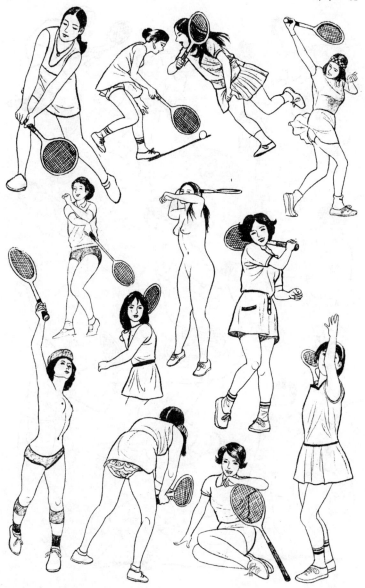

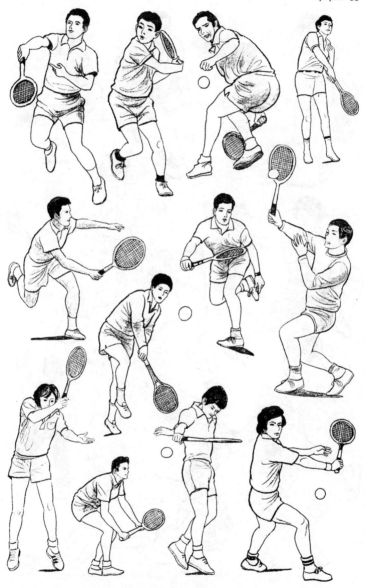

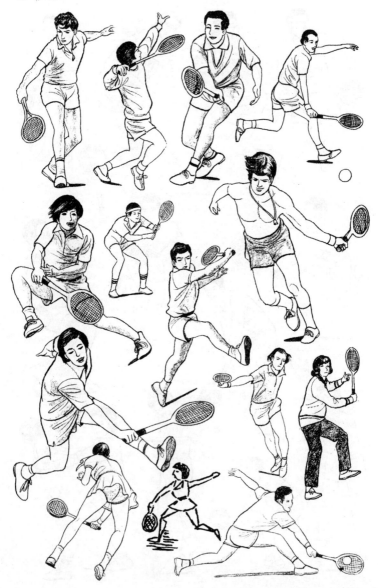

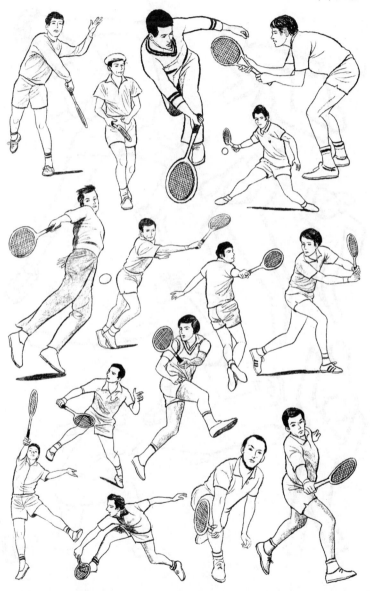

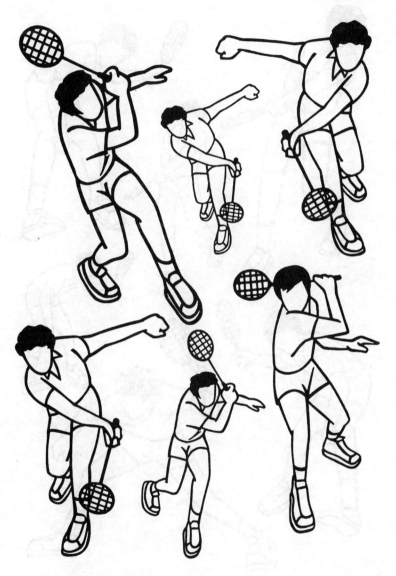

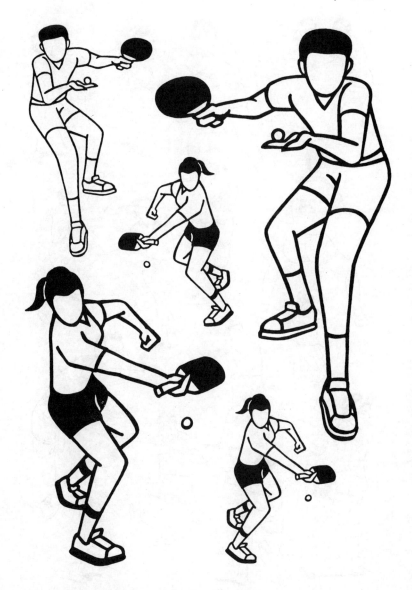

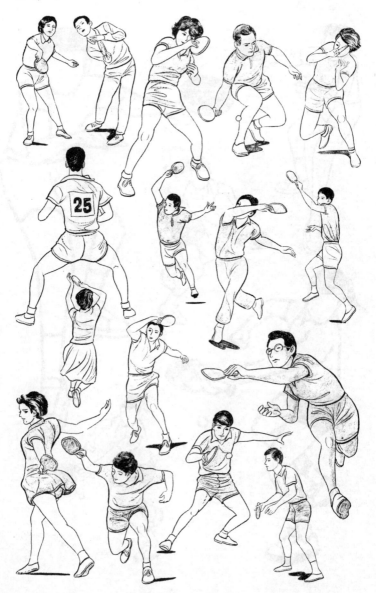

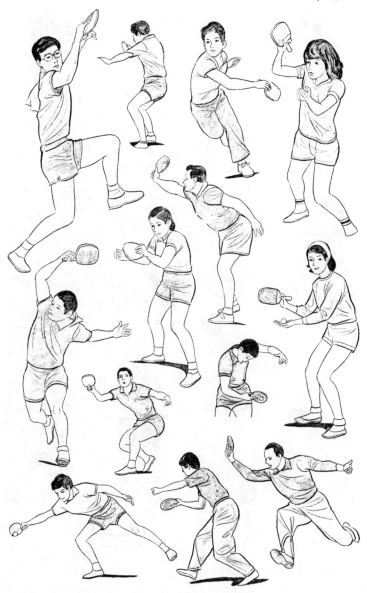

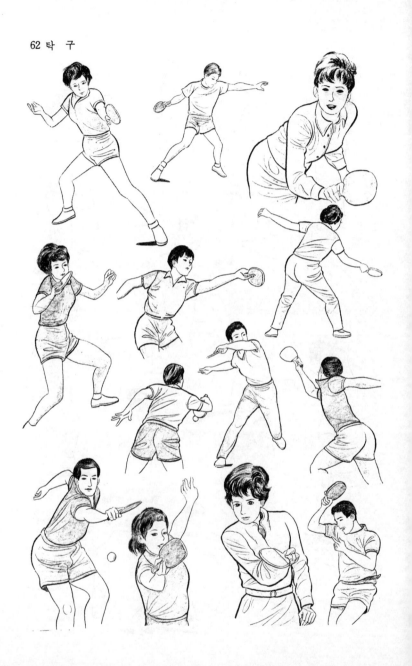

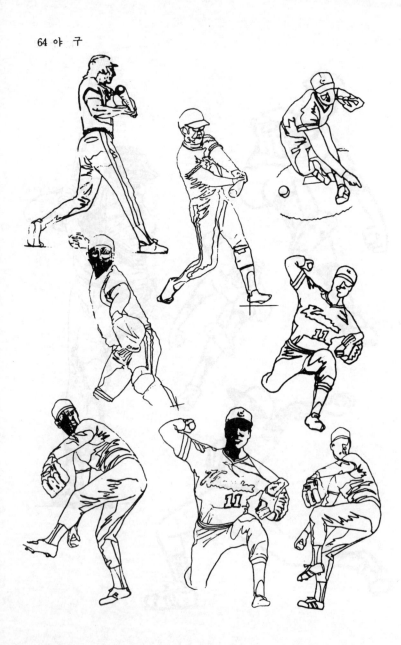

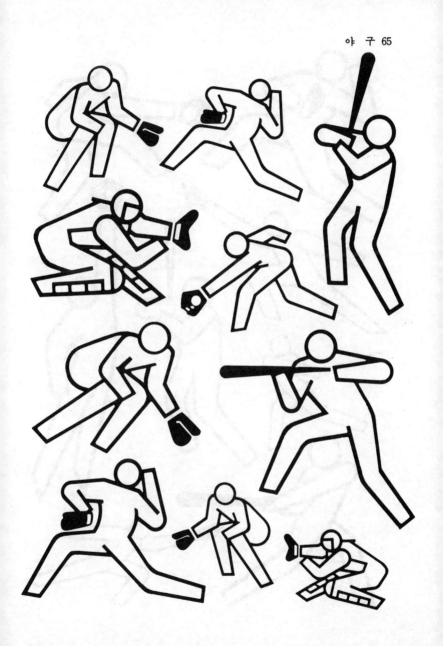

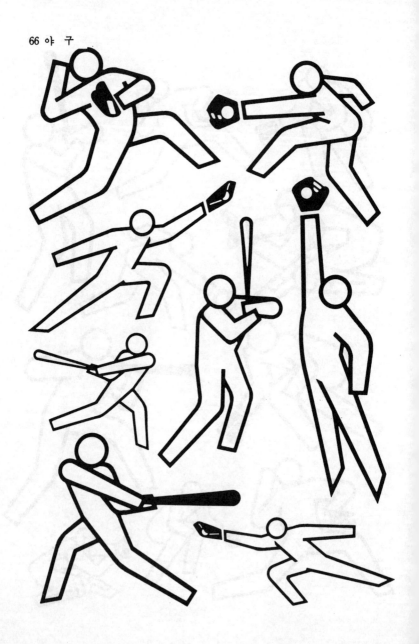

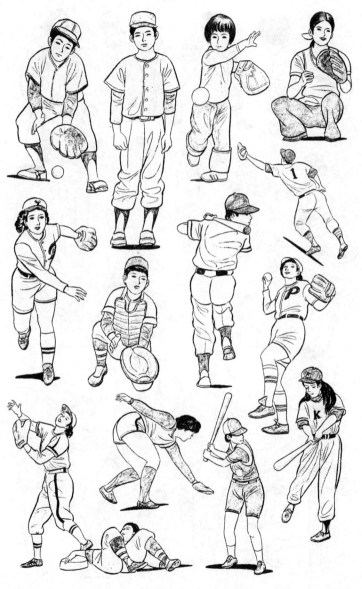

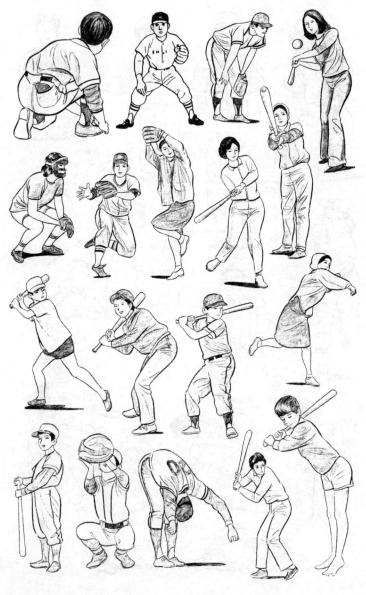

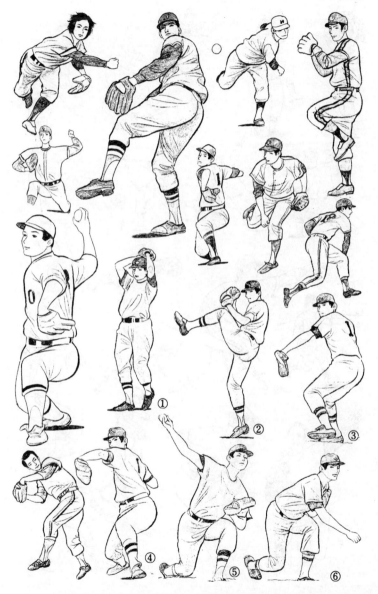

① ② ③ ④ ⑤ ⑥

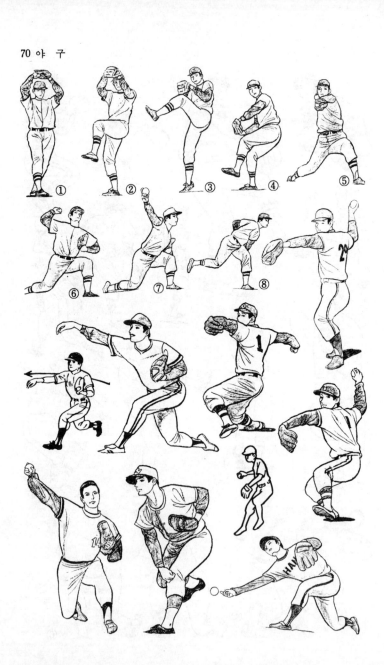

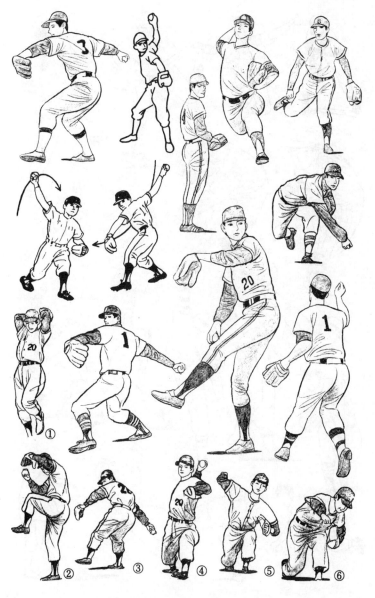

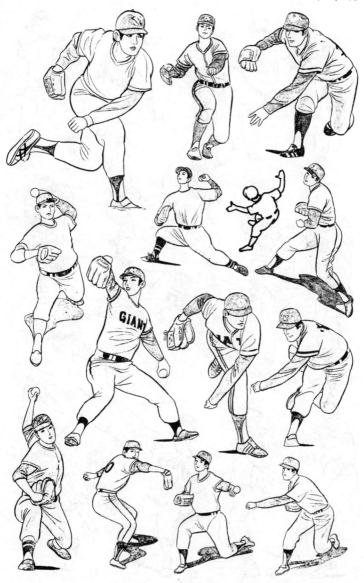

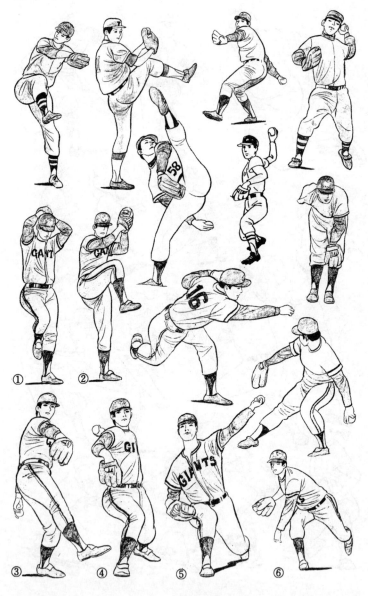

① ② ③ ④ ⑤ ⑥

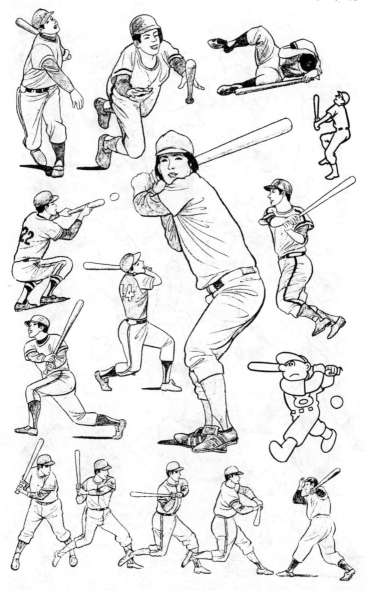

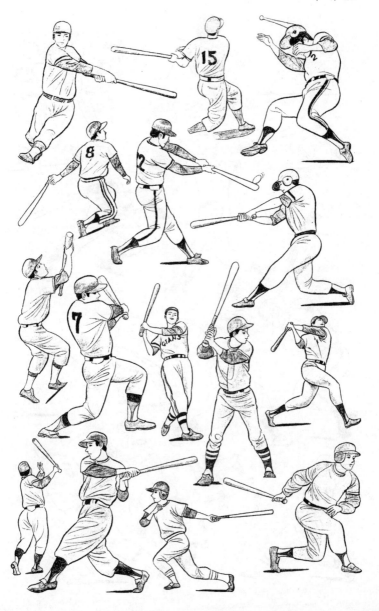

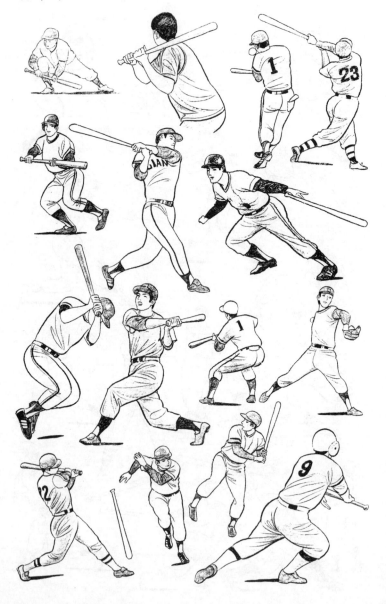

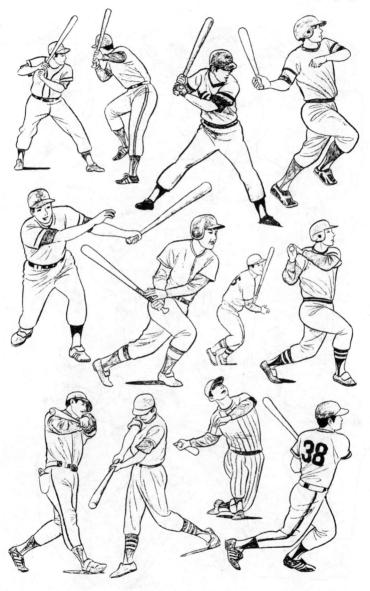

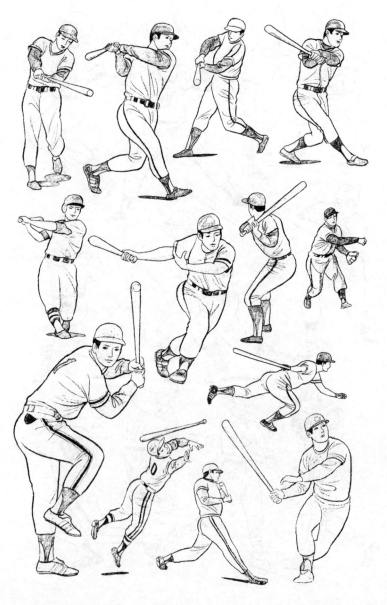

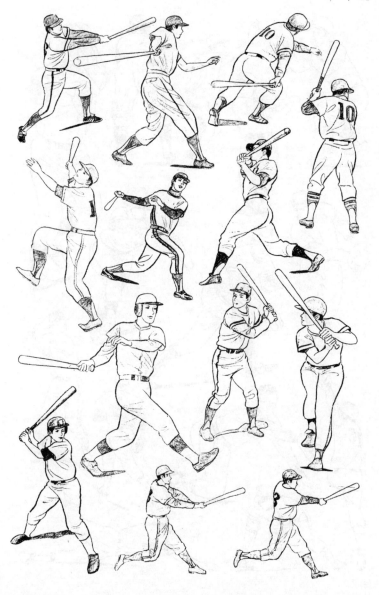

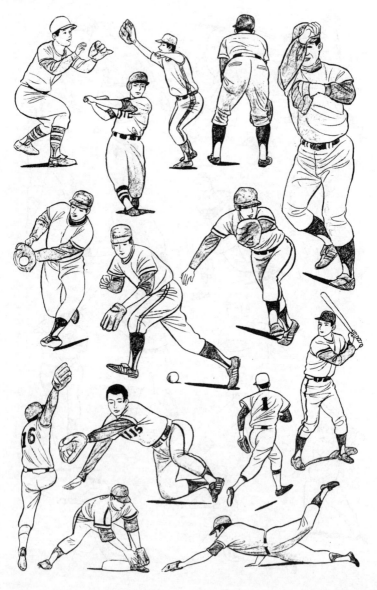

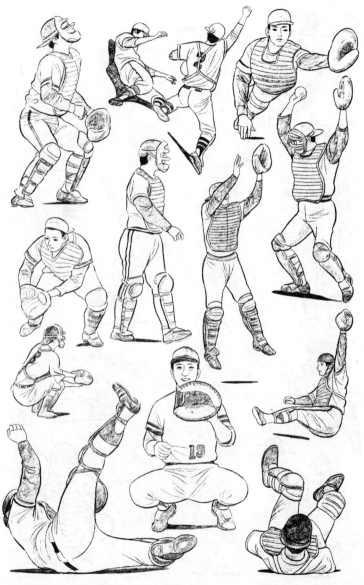

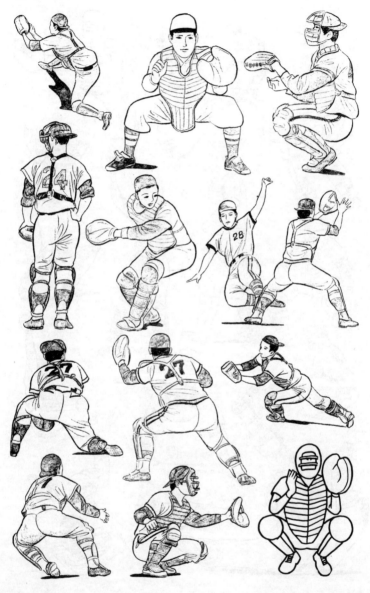

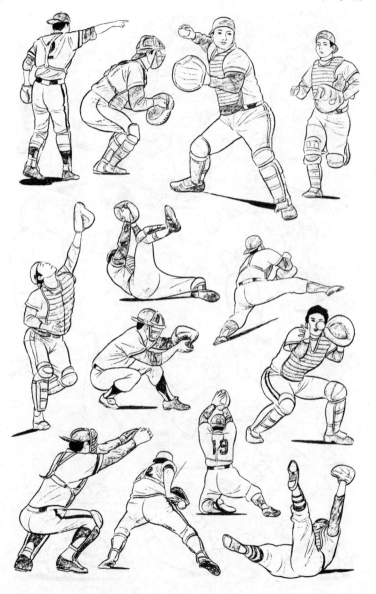

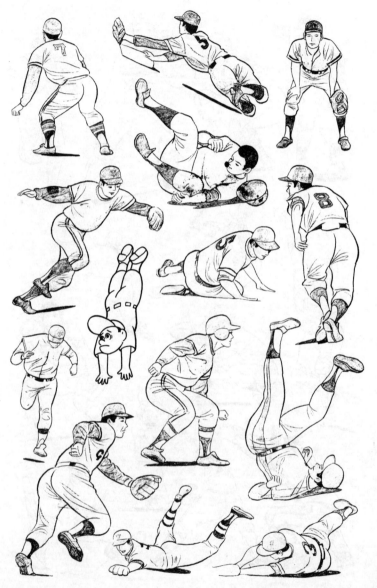

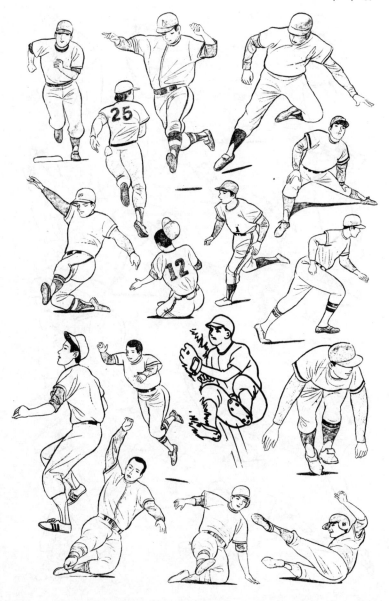

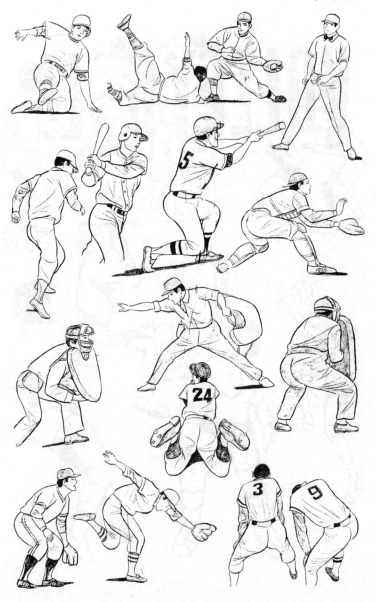

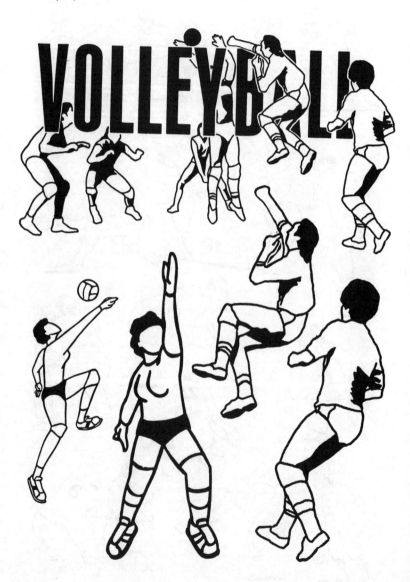

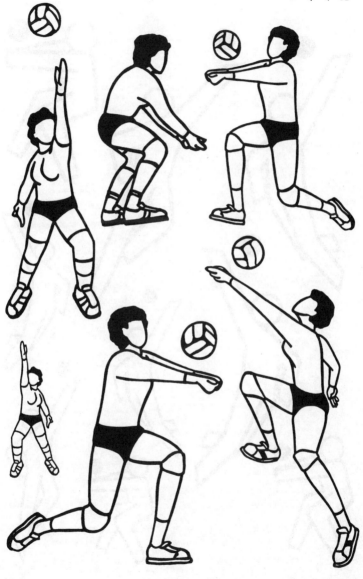

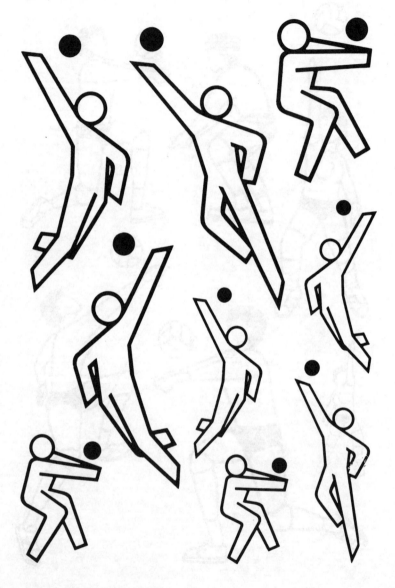

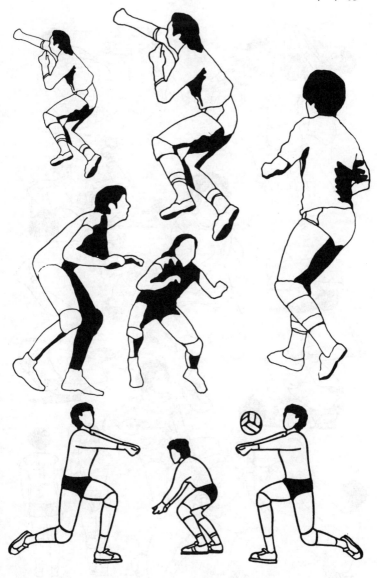

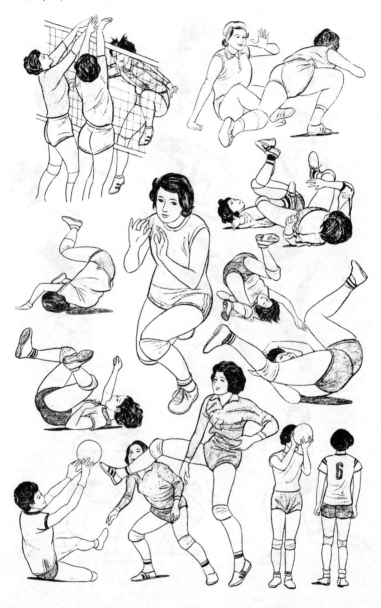

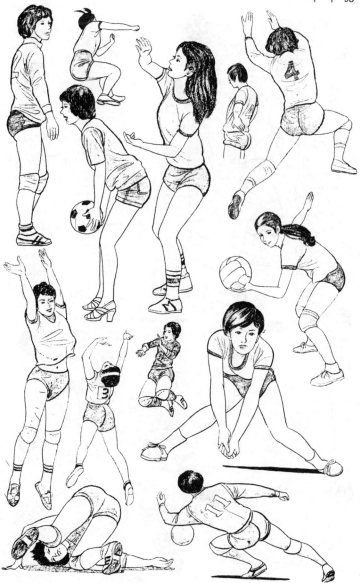

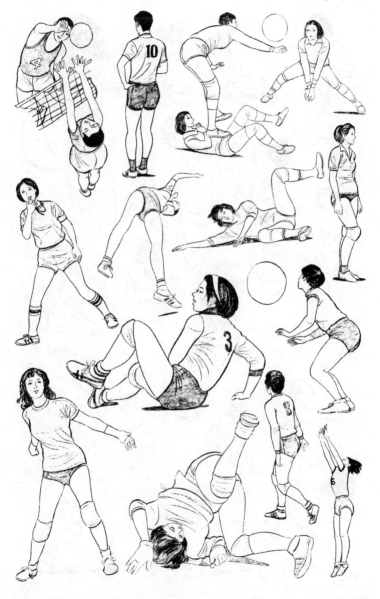

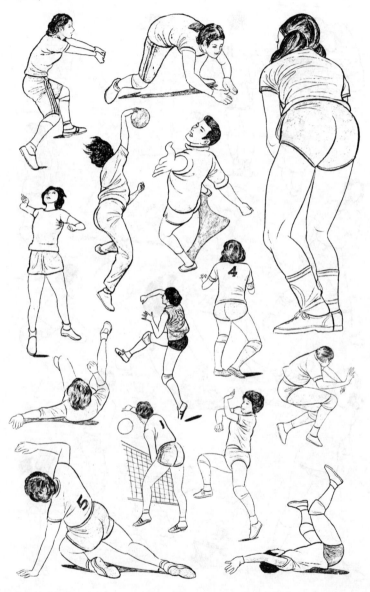

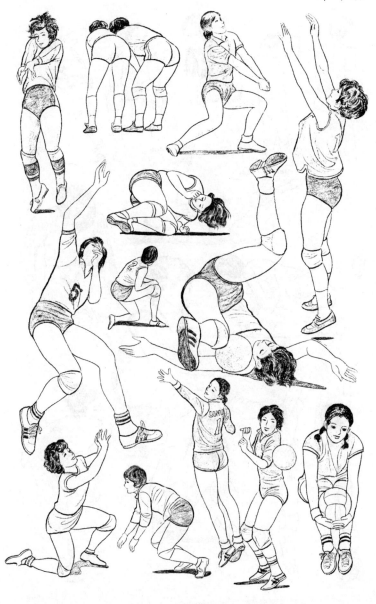

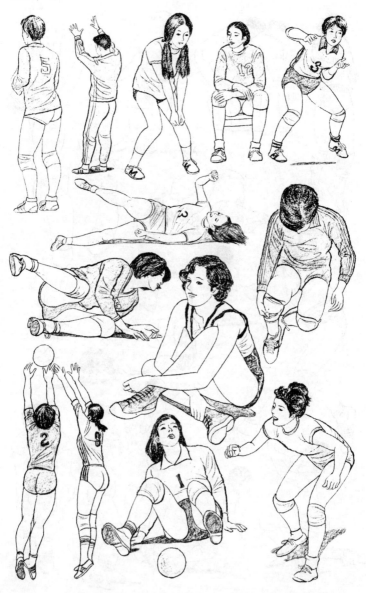

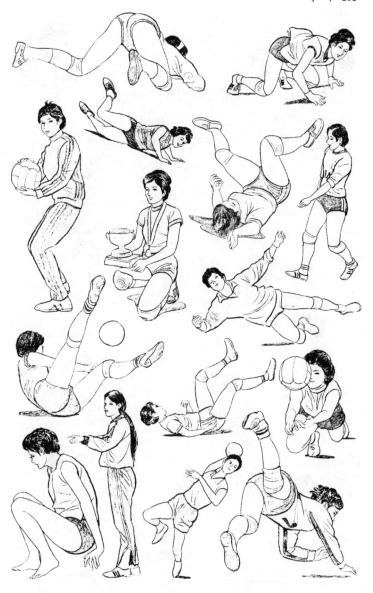

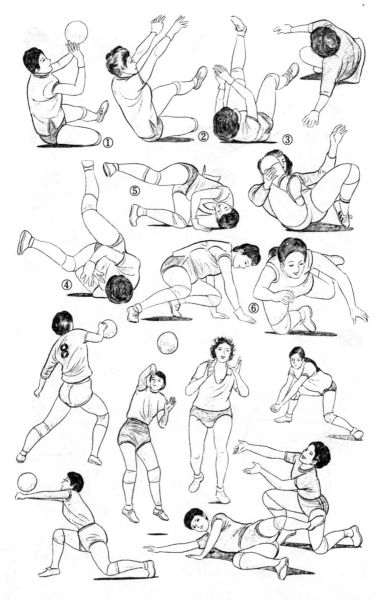

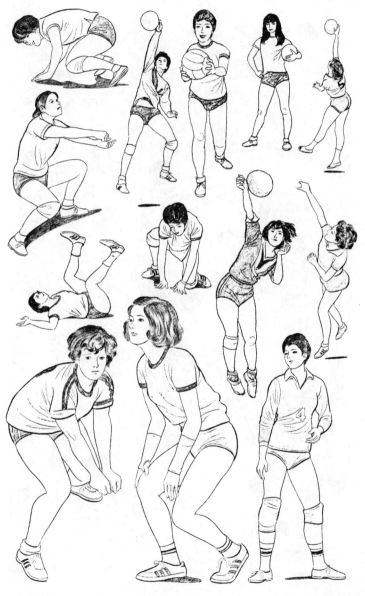

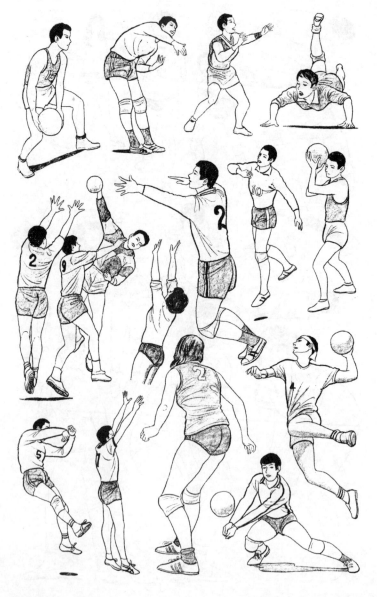

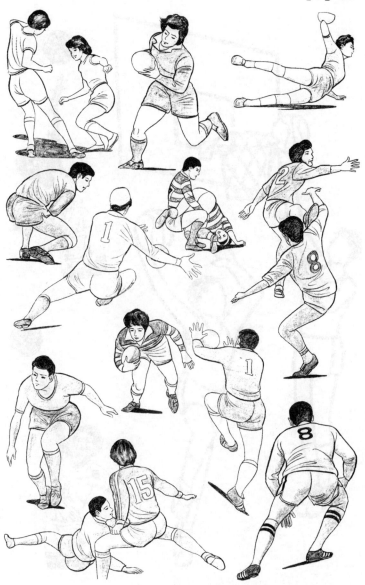

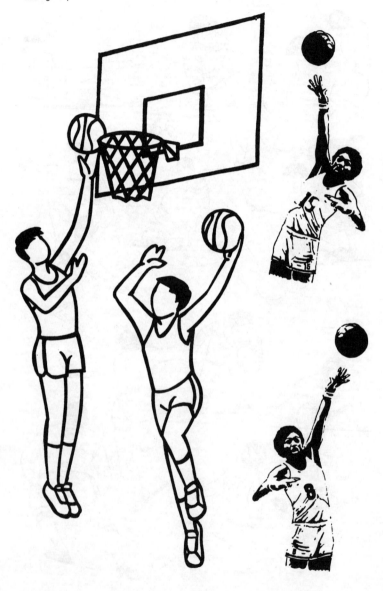

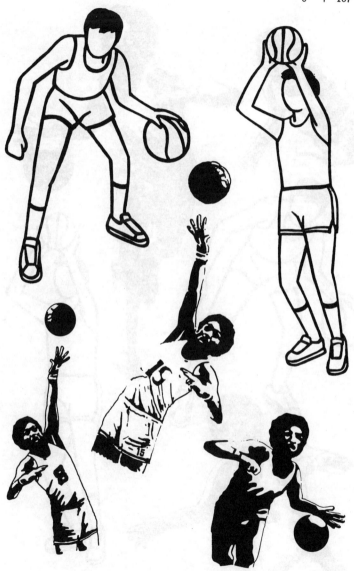

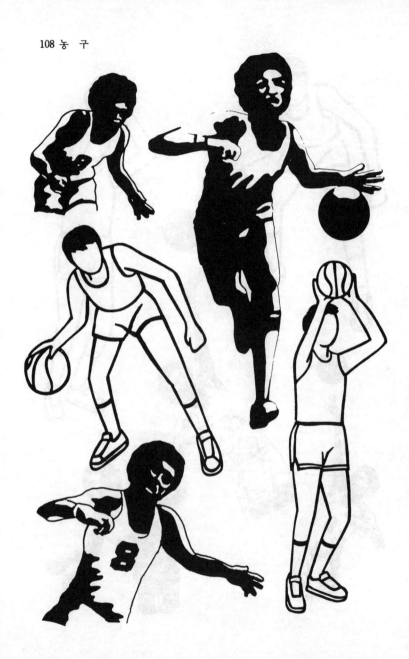

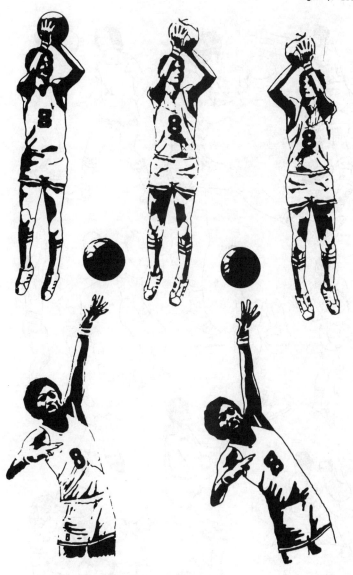

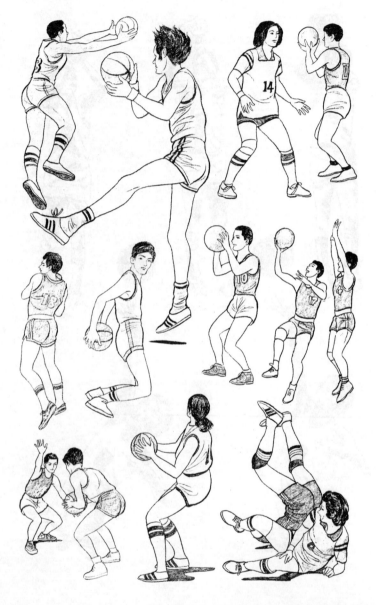

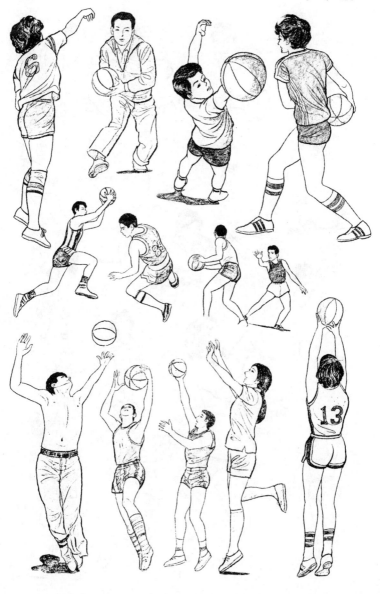

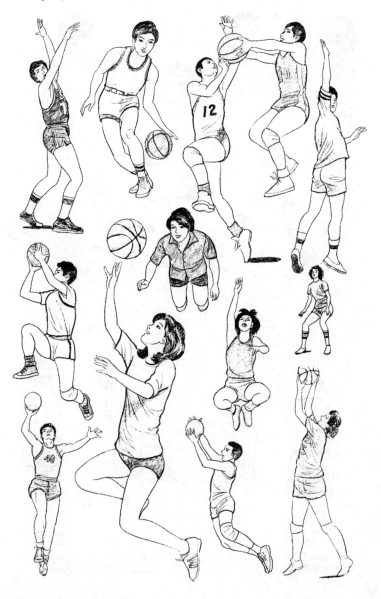

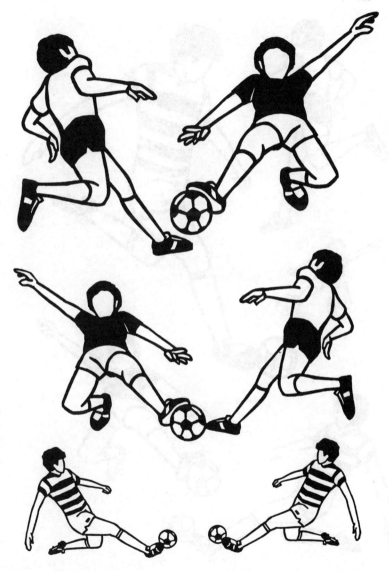

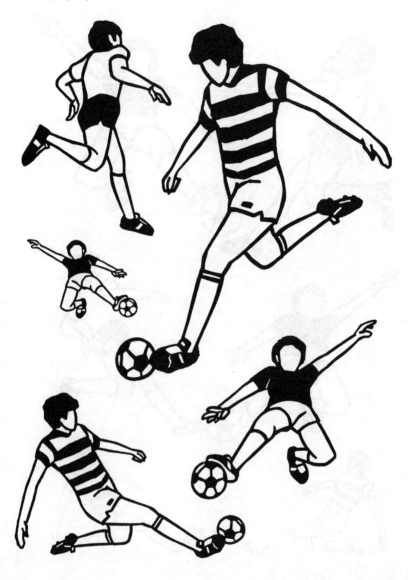

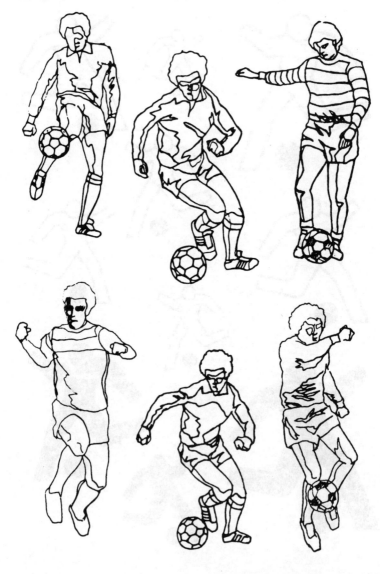

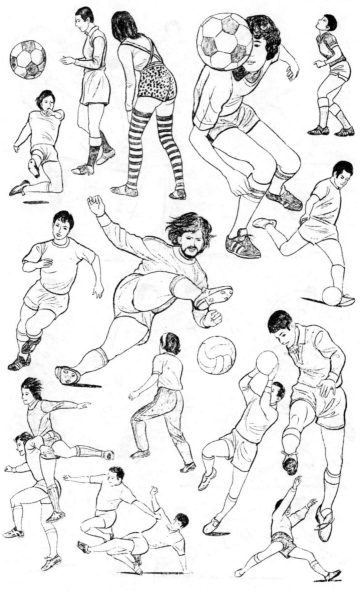

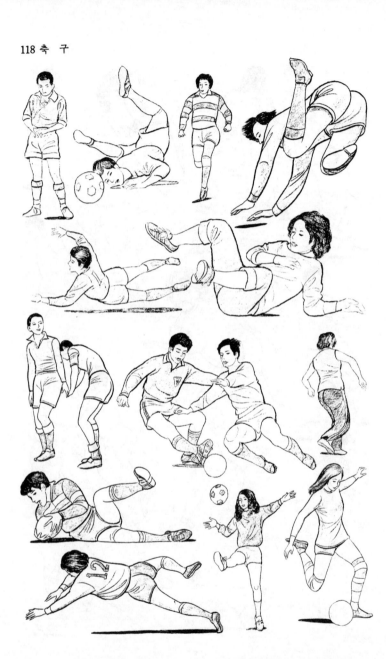

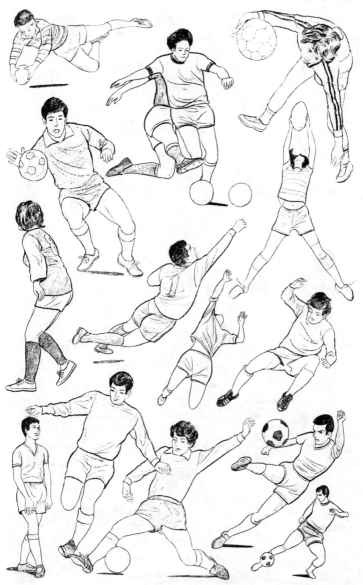

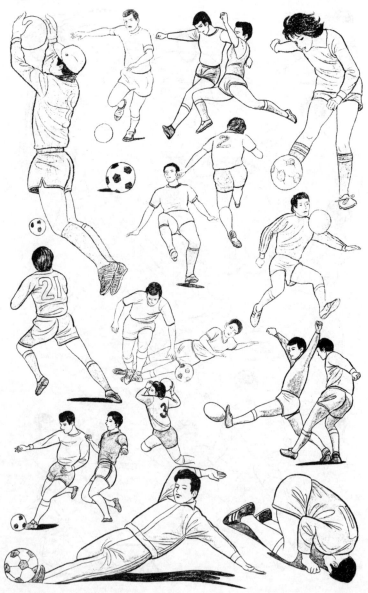

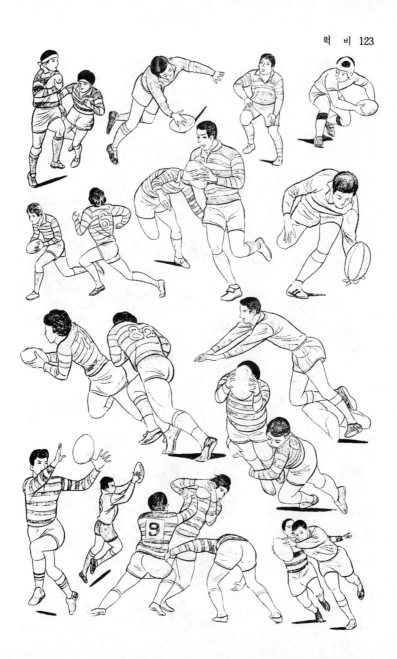

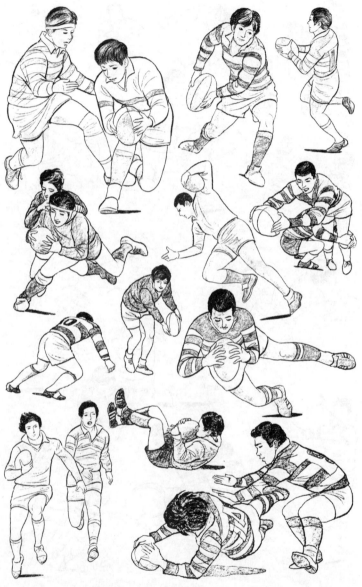

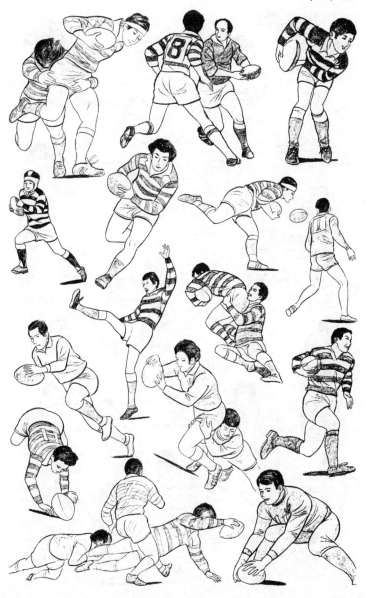

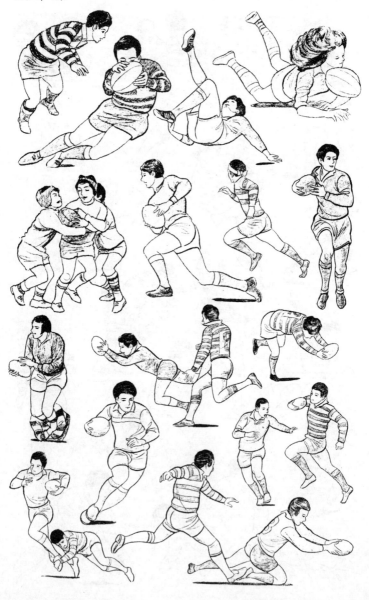

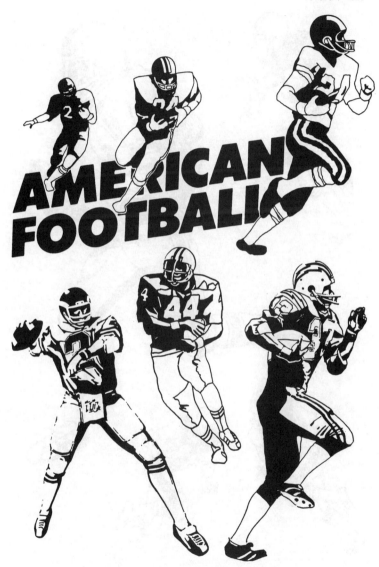

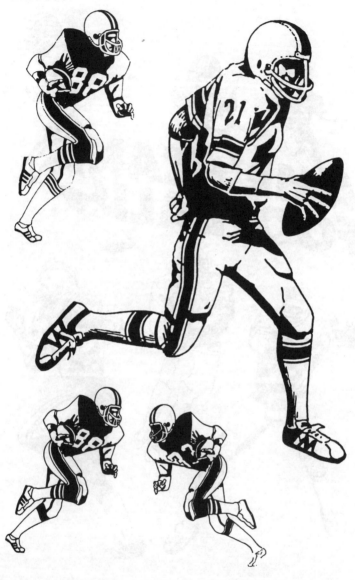

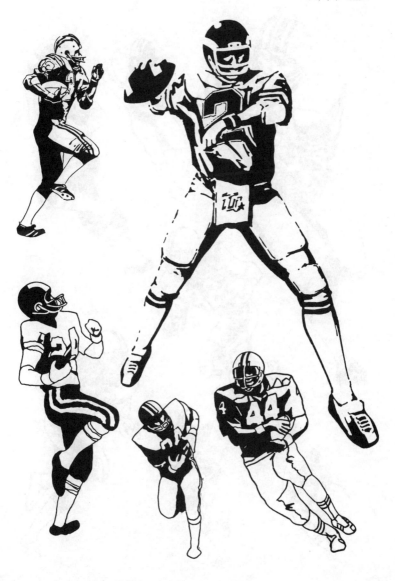

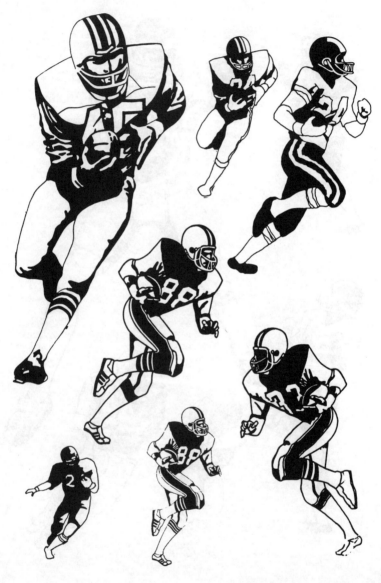

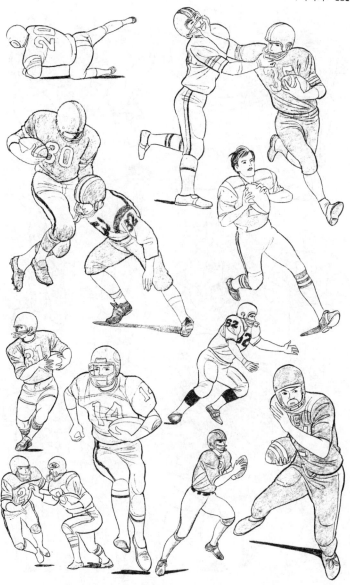

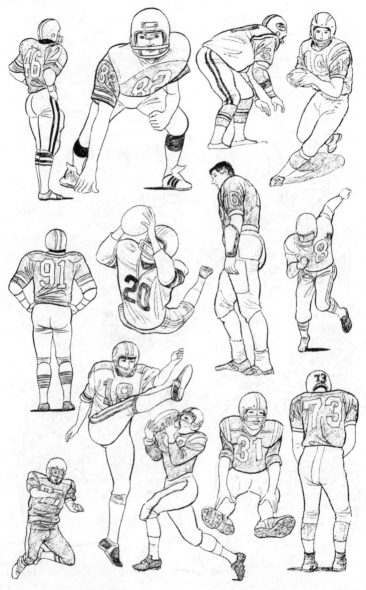

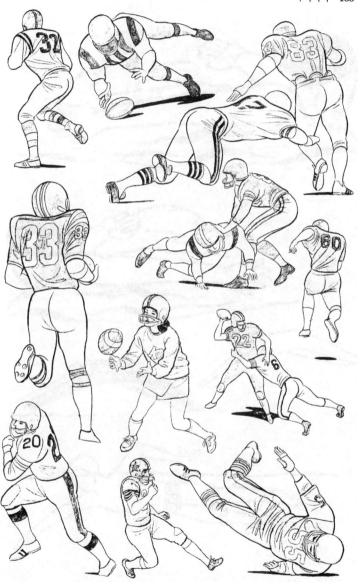

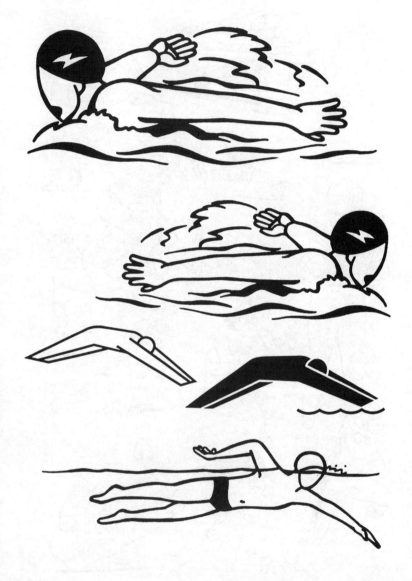

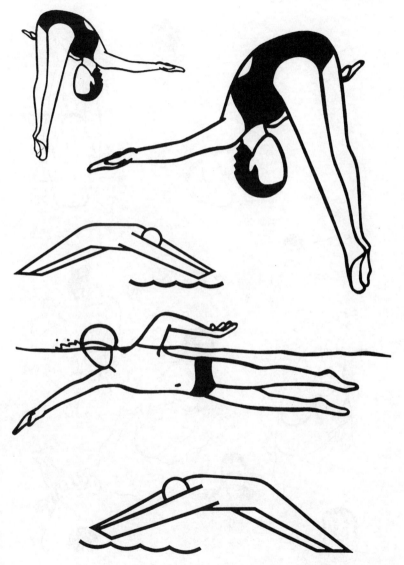

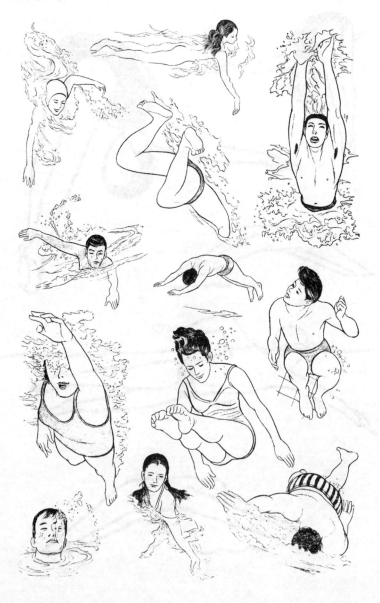

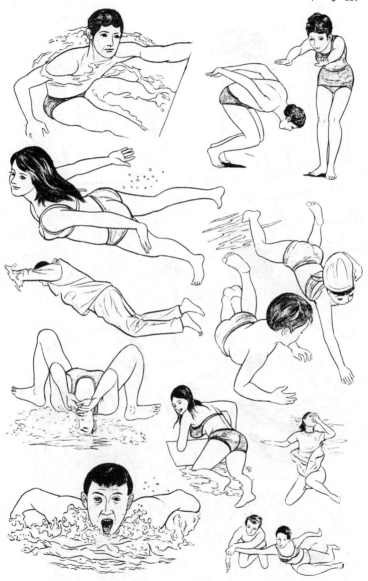

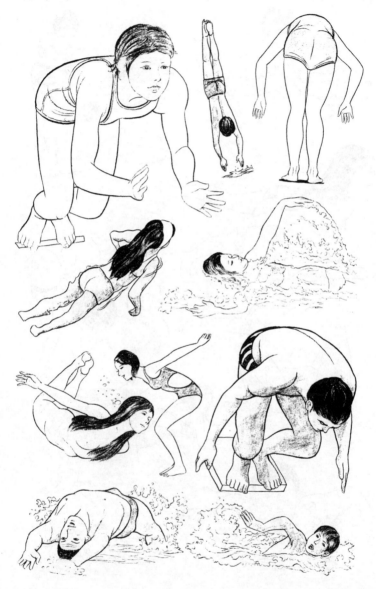

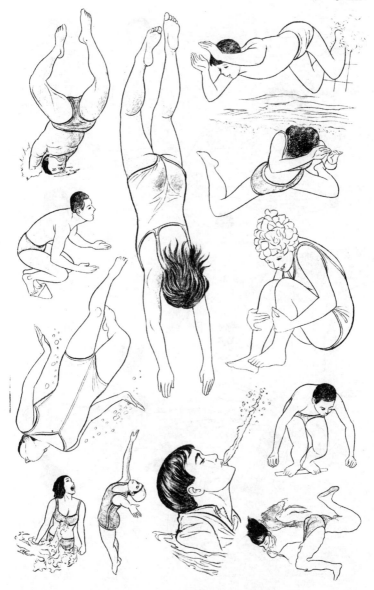

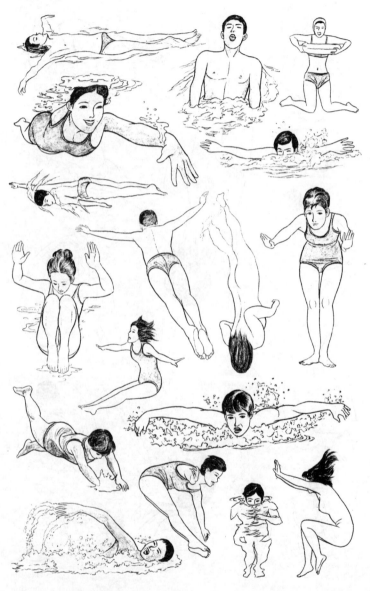

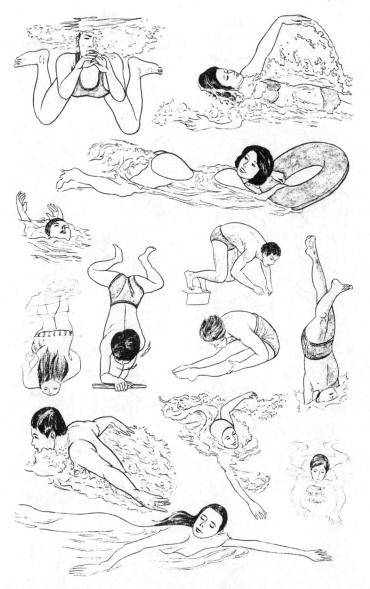

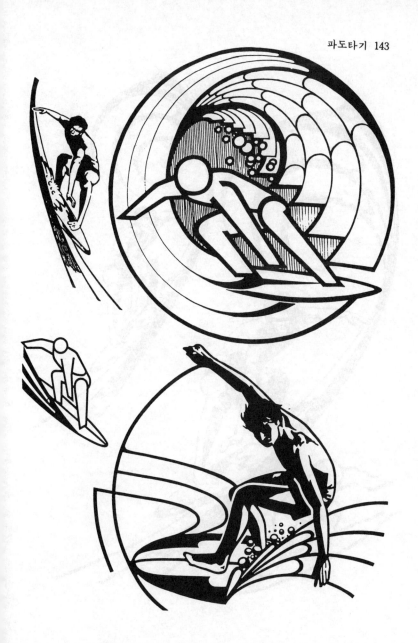

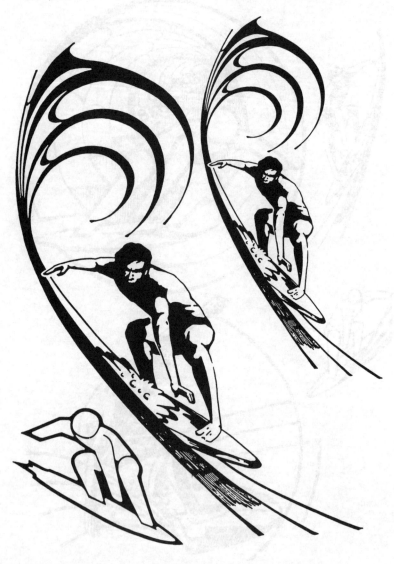

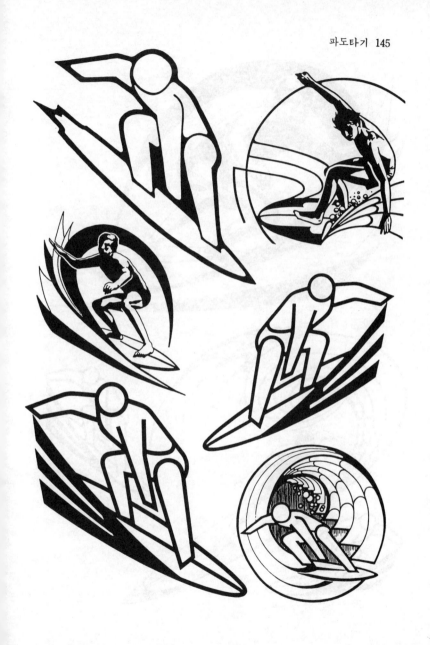

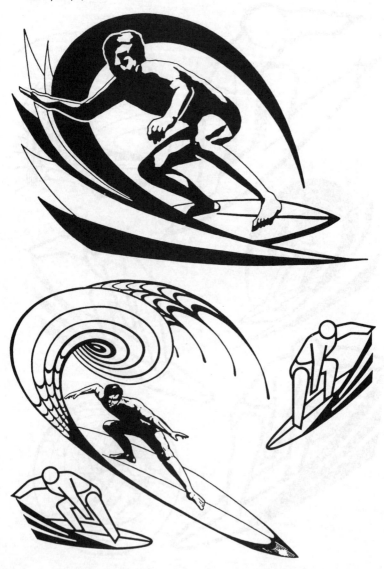

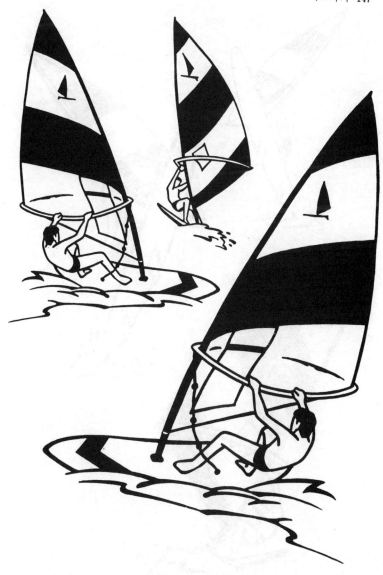

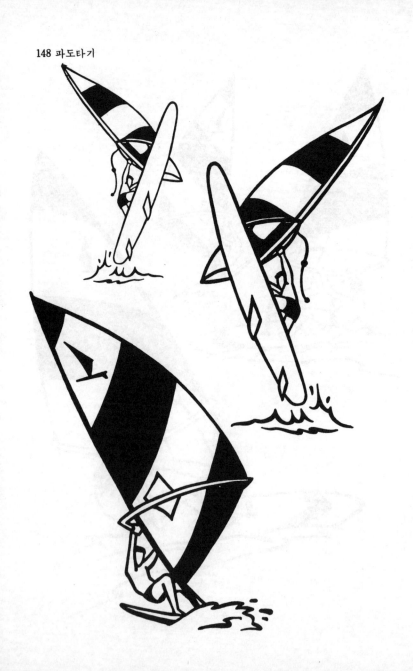

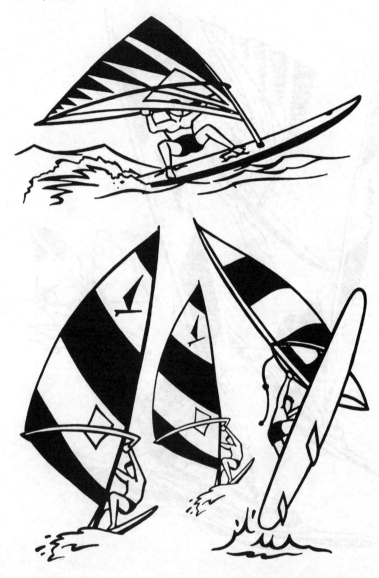

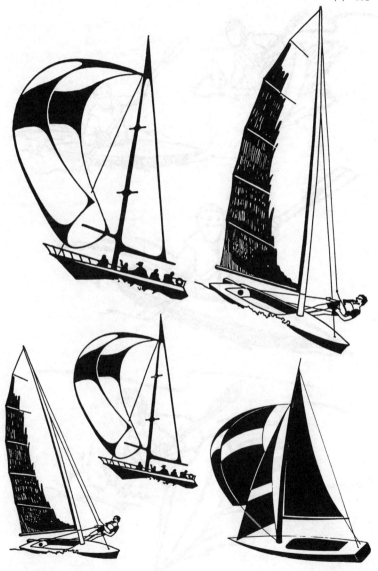

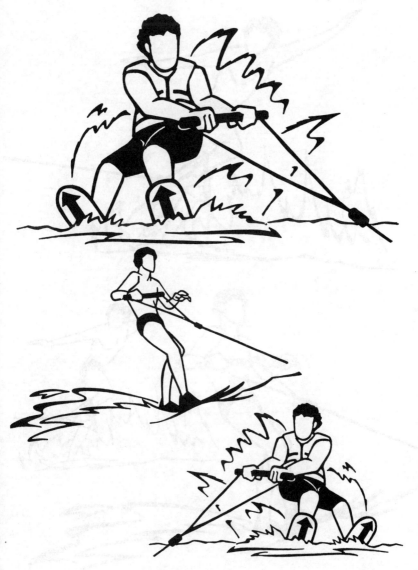

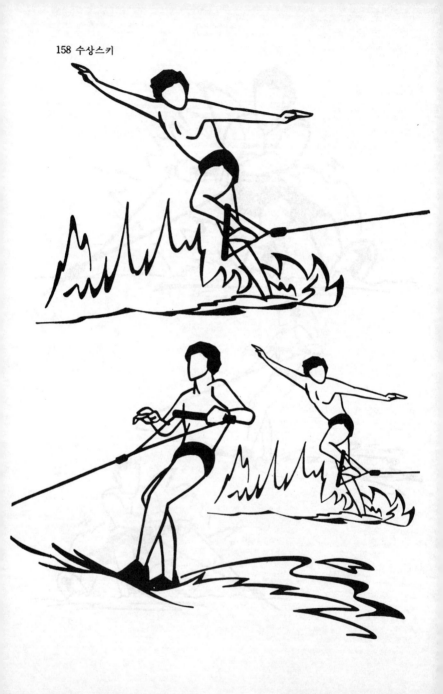

① ② ③ ④

① ② ③

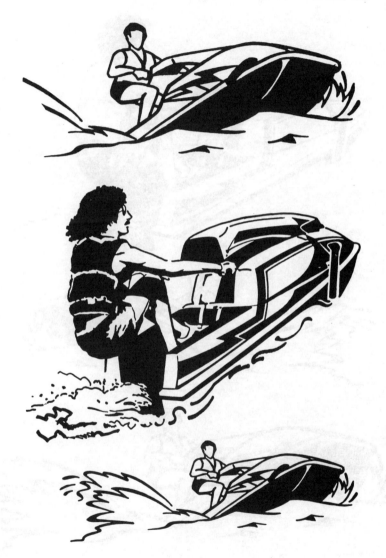

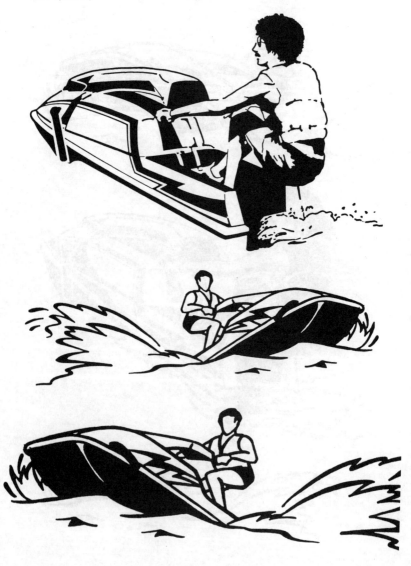

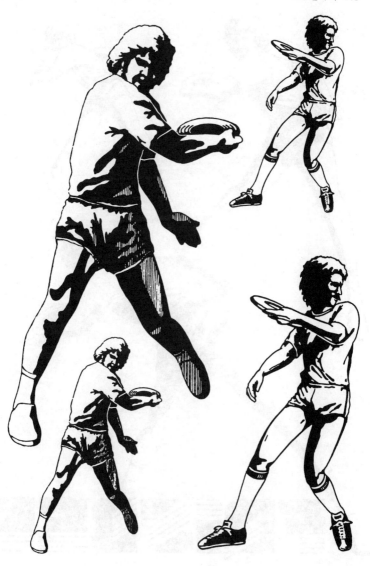

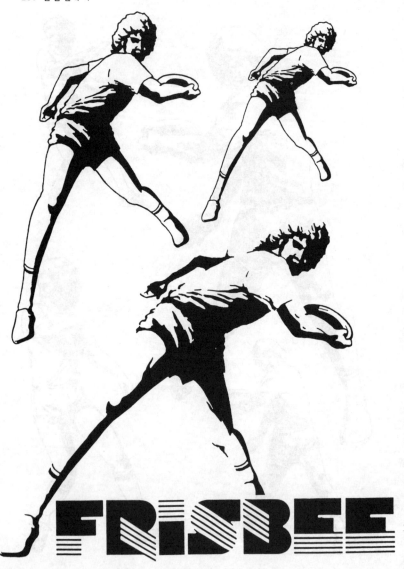

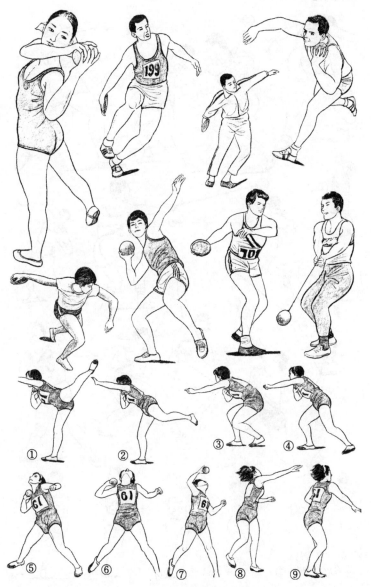

① ② ③ ④

⑤ ⑥ ⑦ ⑧ ⑨

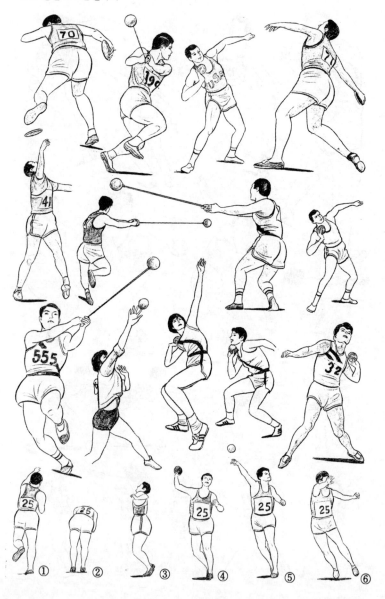

① ② ③ ④ ⑤ ⑥

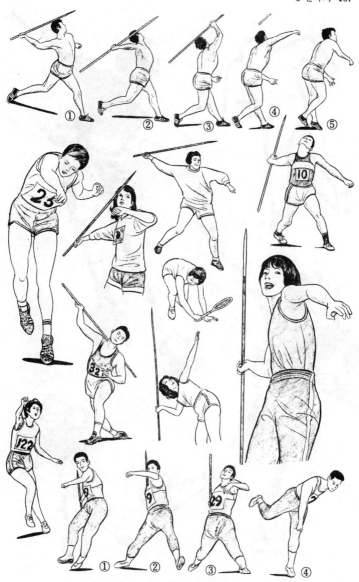

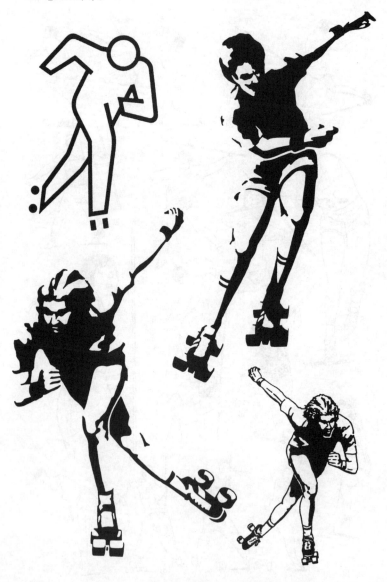

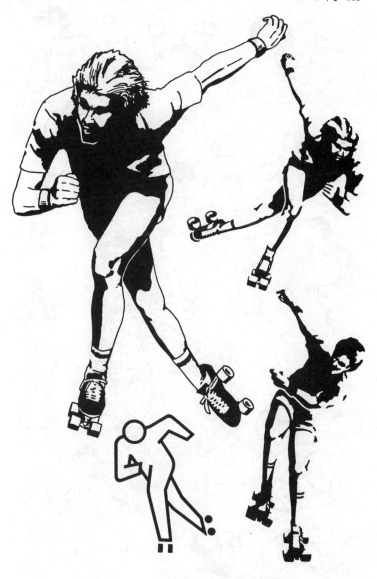

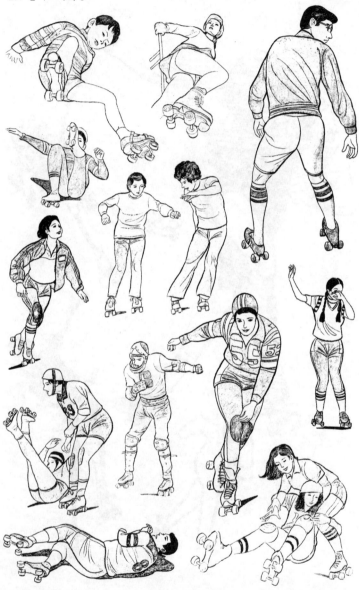

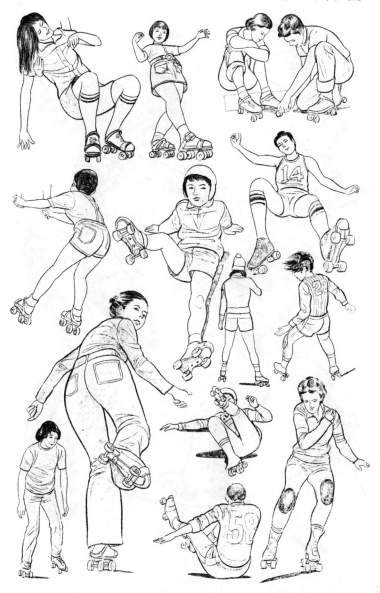

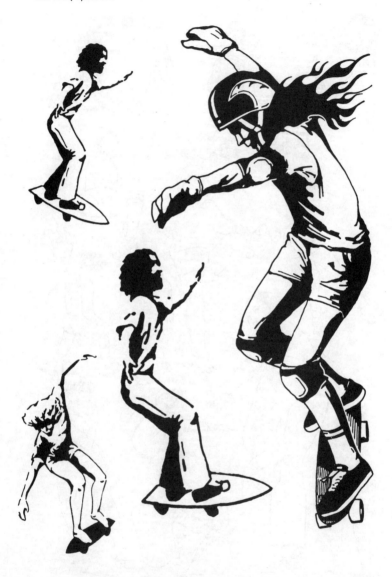

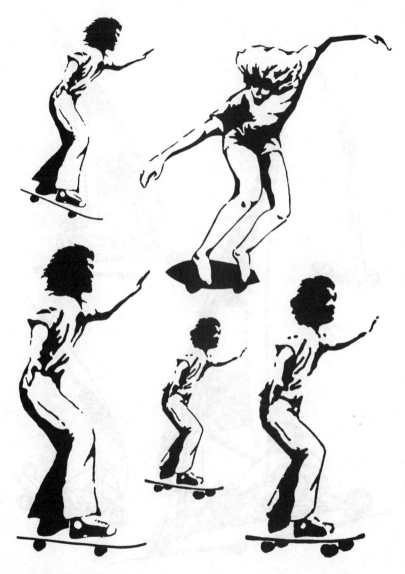

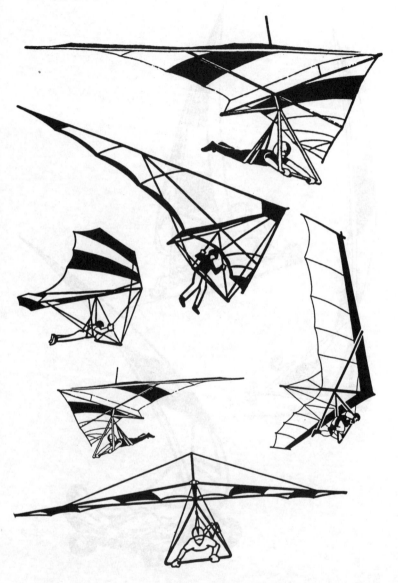

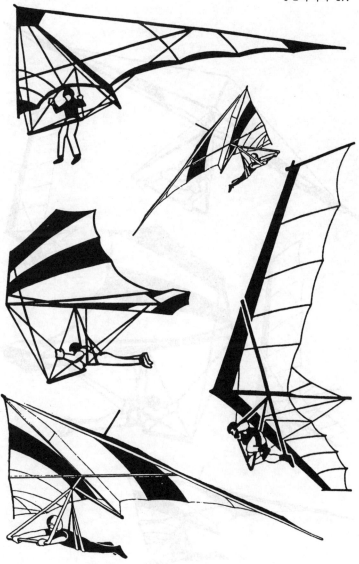

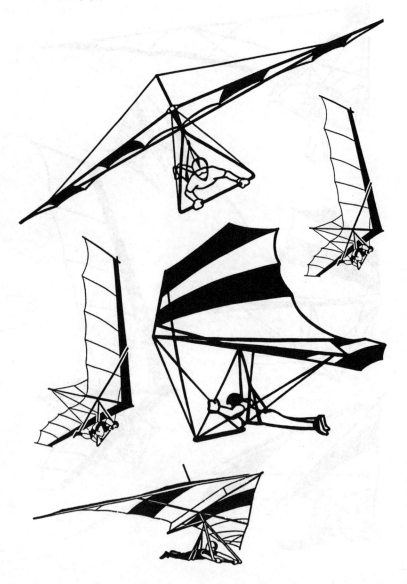

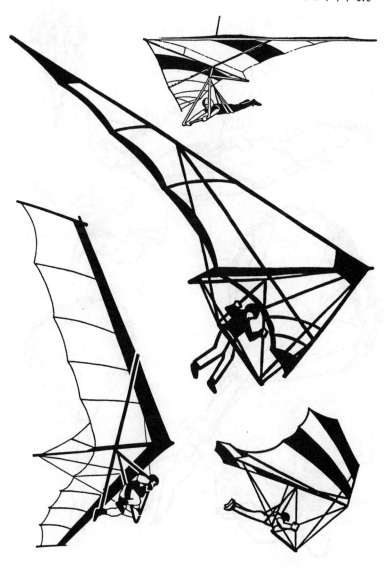

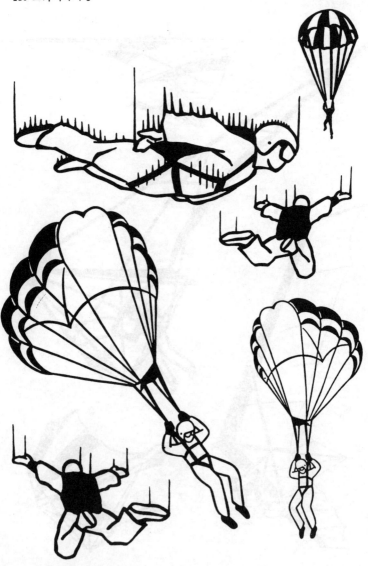

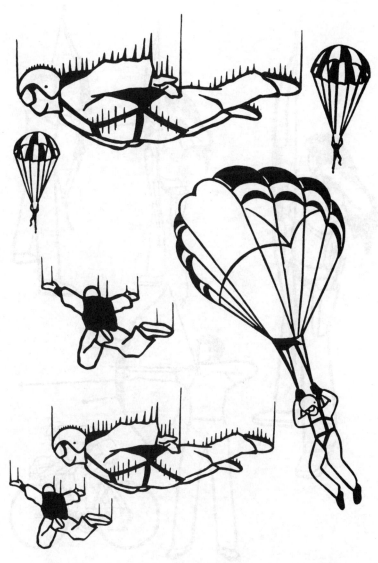

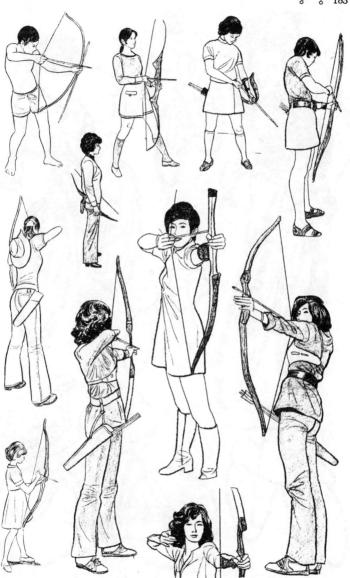

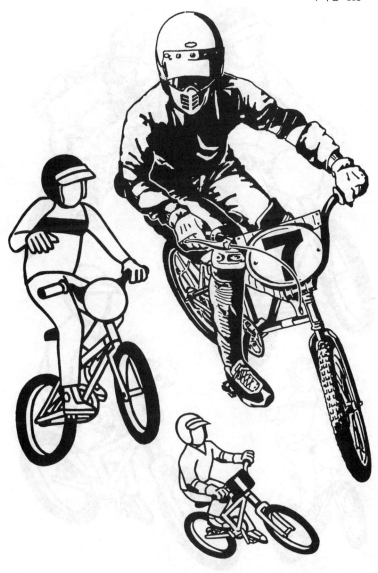

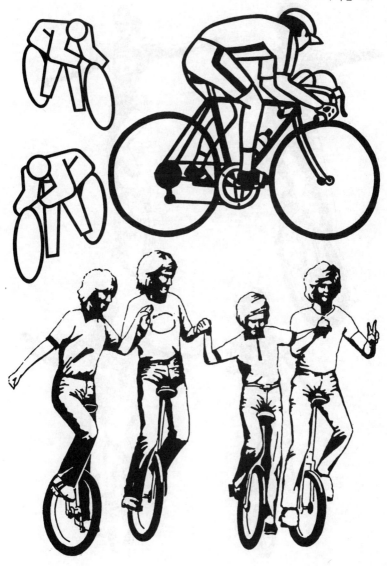

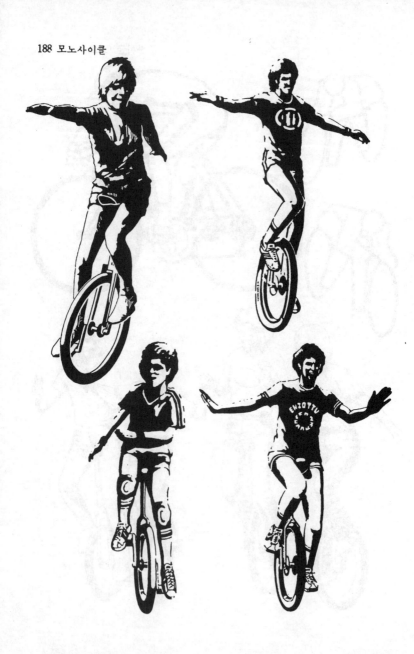

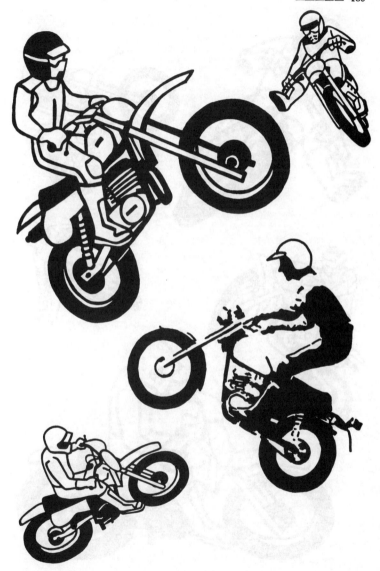

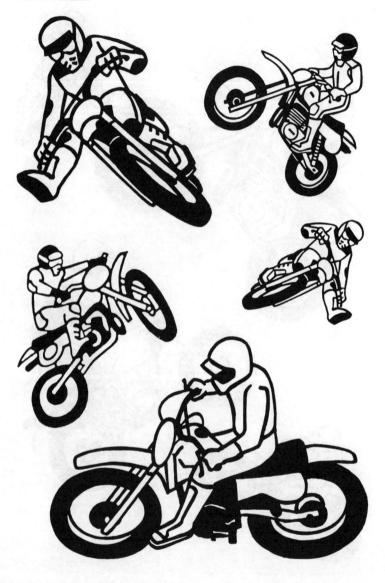

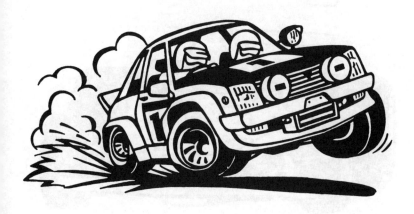

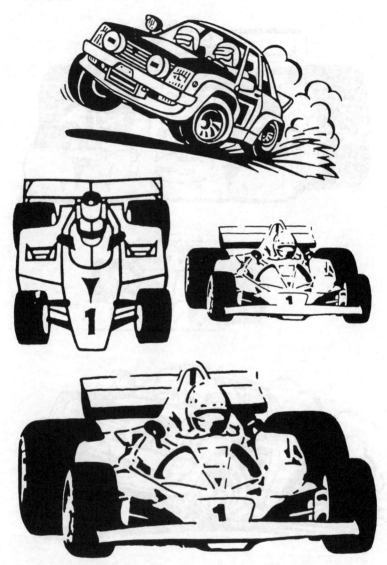

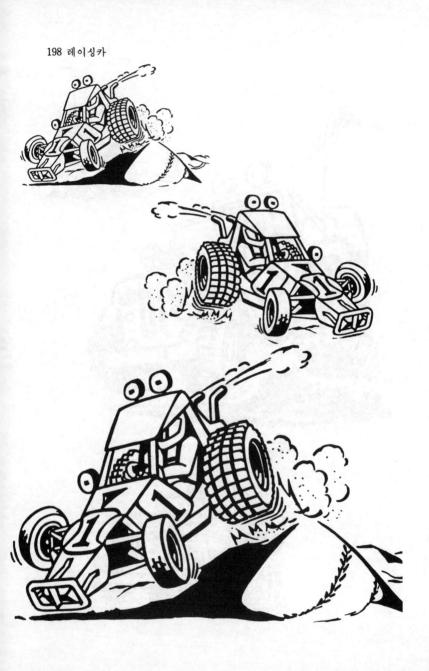

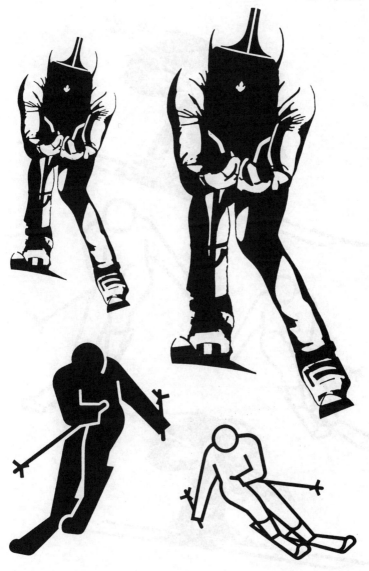

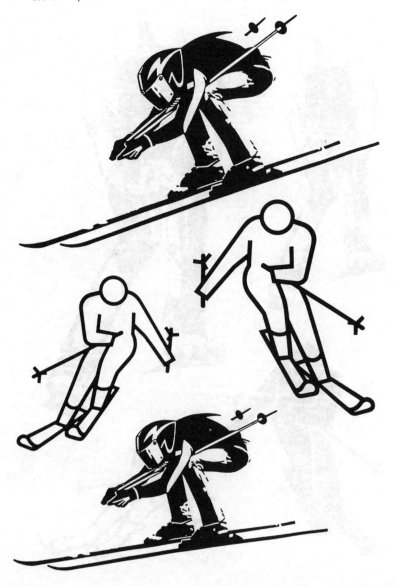

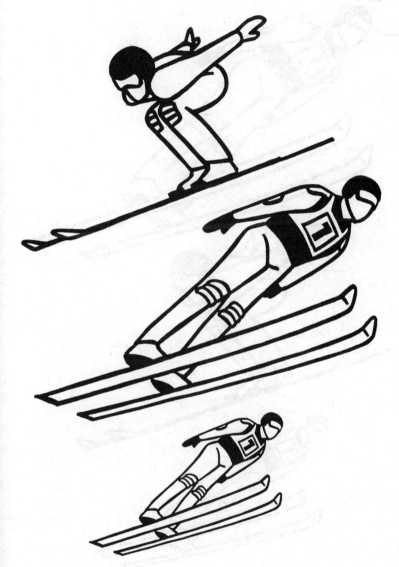

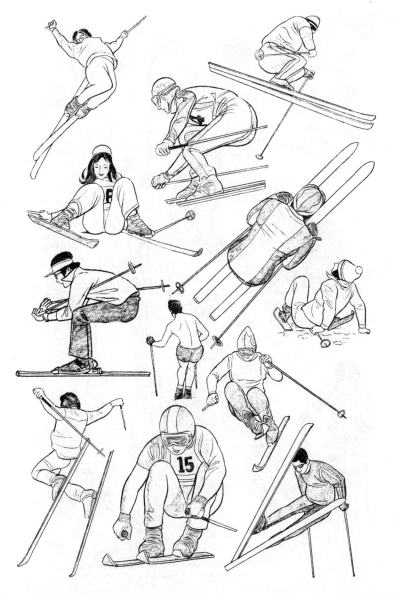

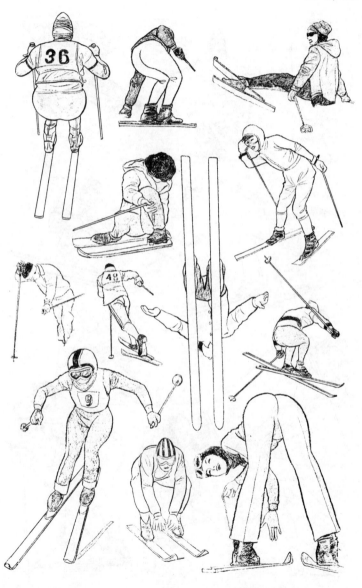

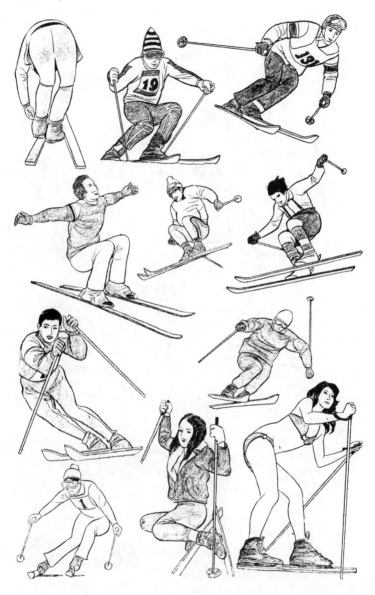

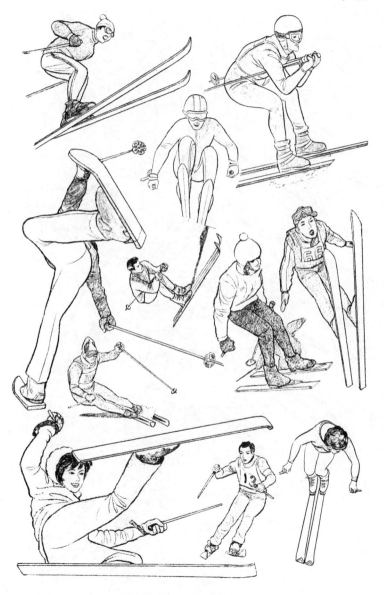

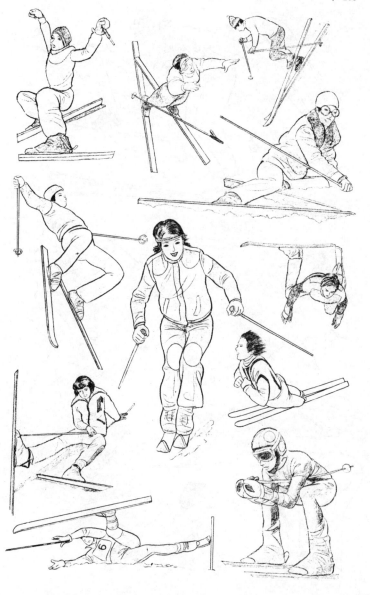

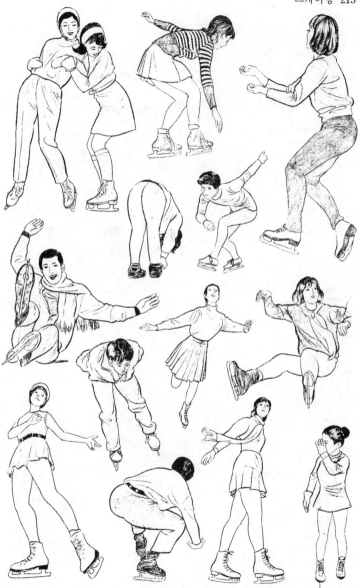

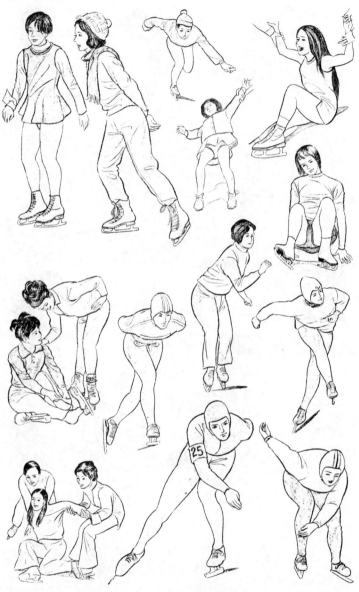

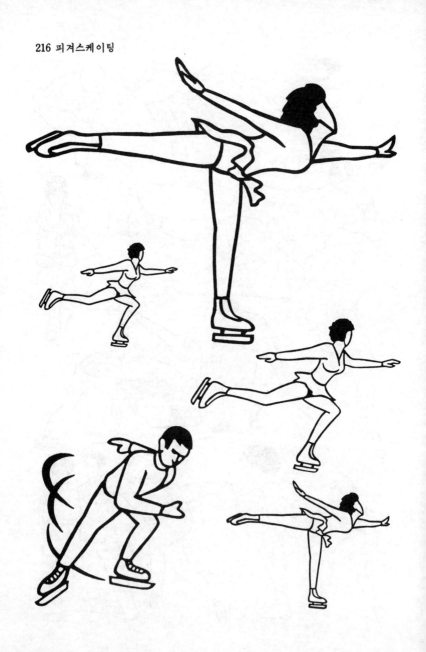

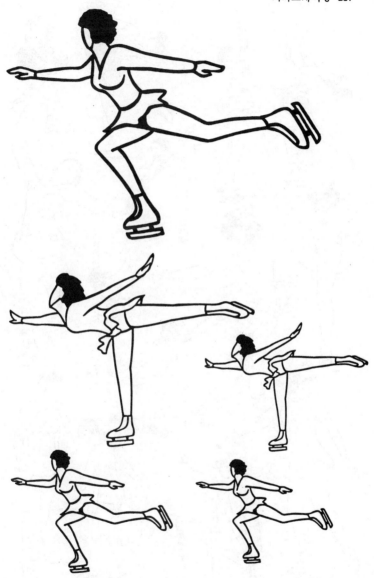

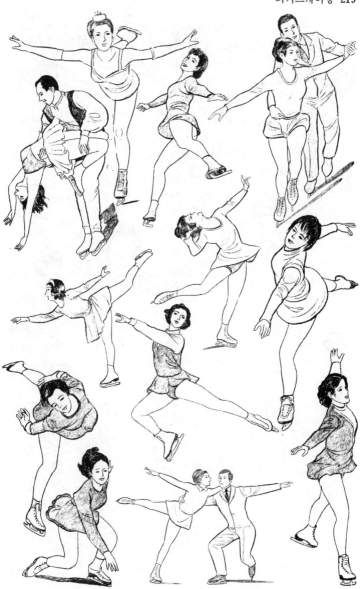

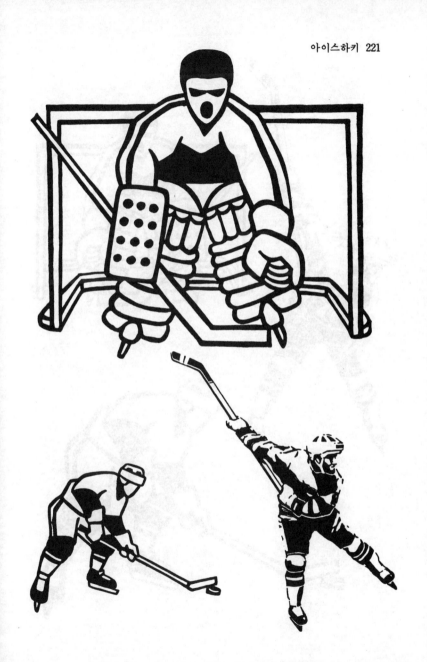

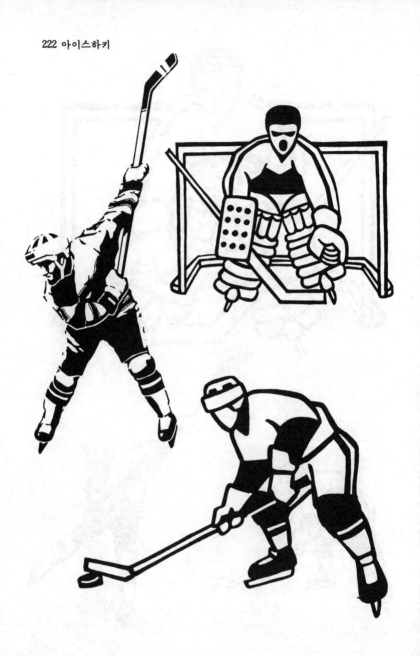

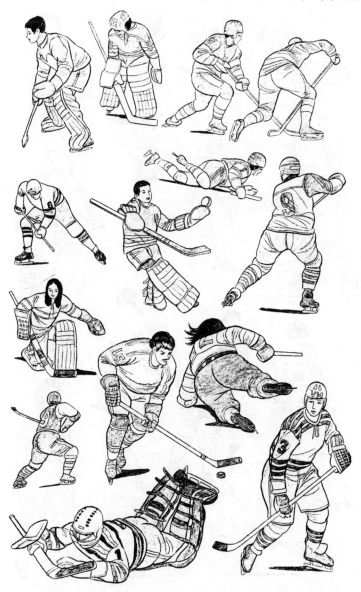

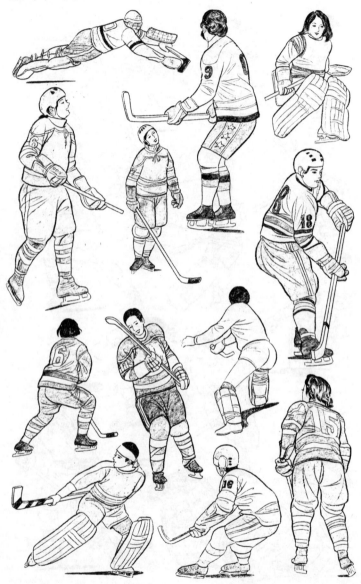

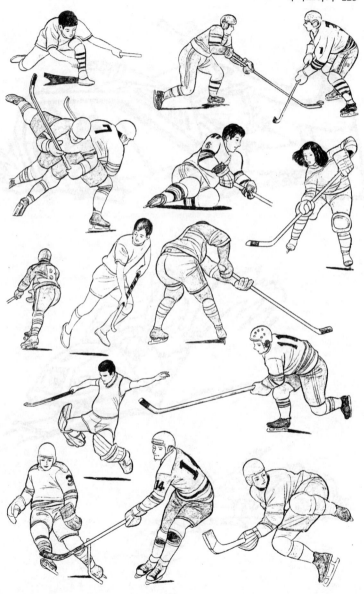

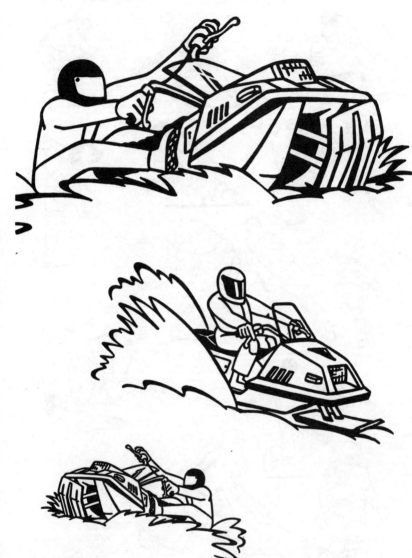

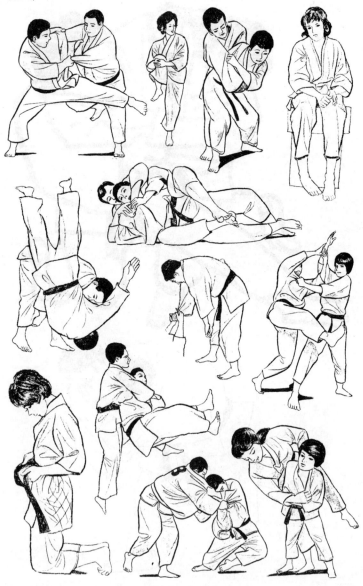

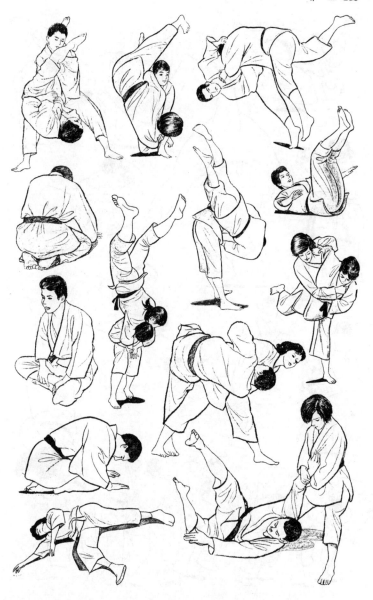

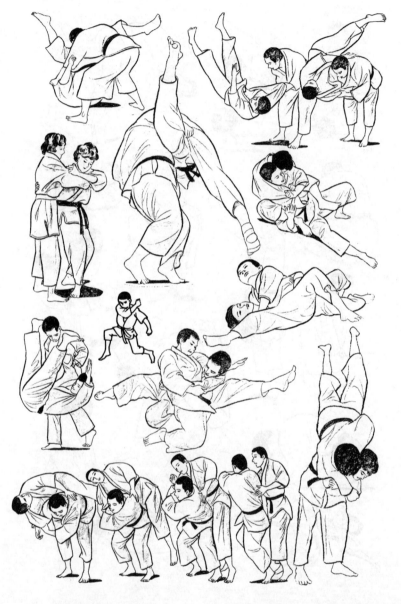

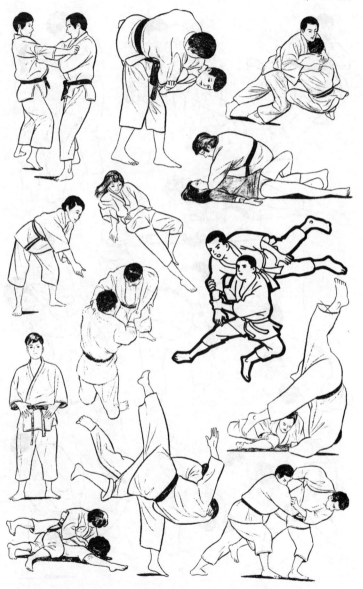

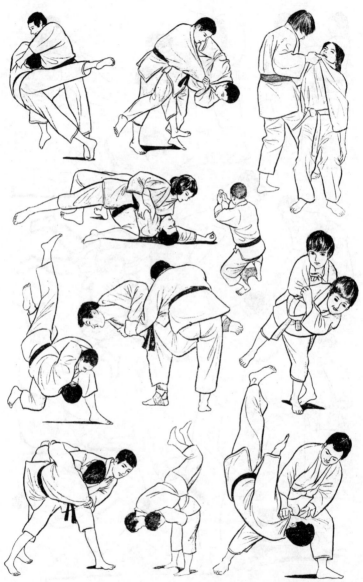

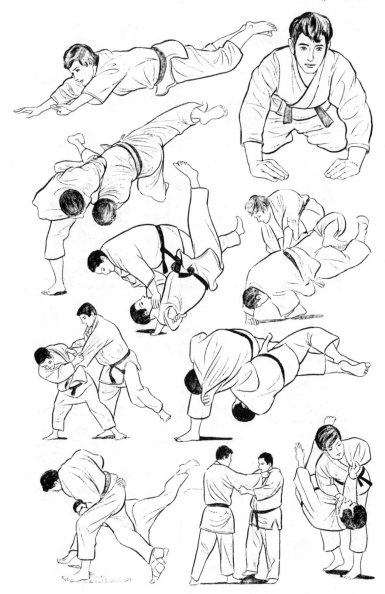

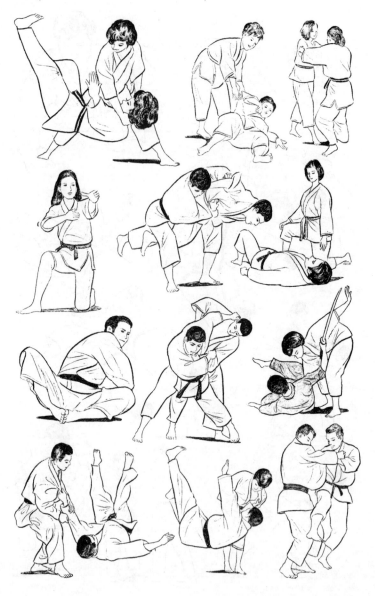

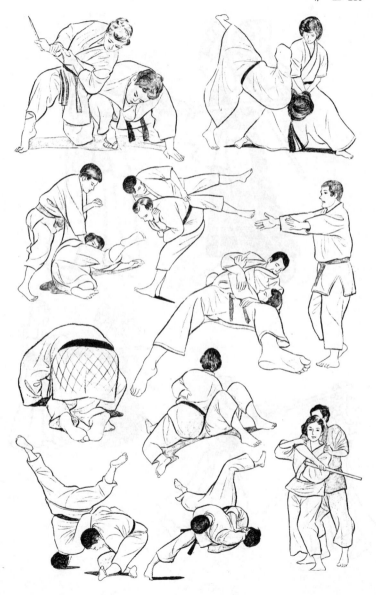

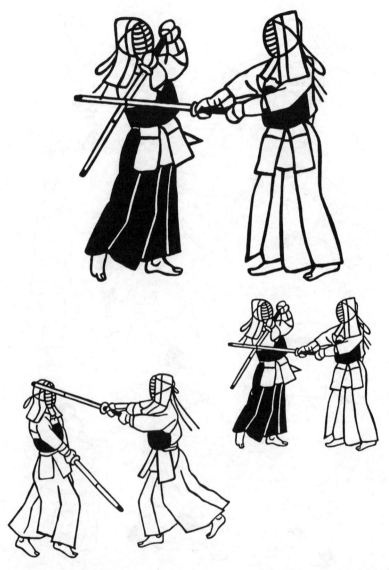

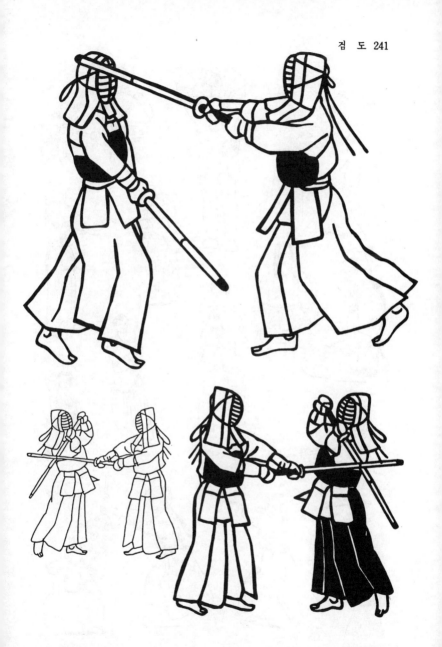

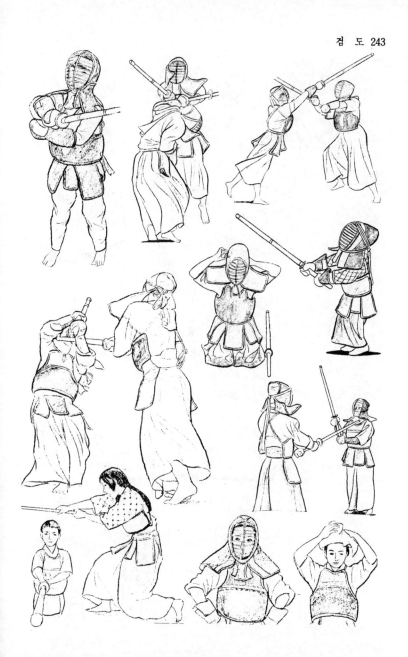

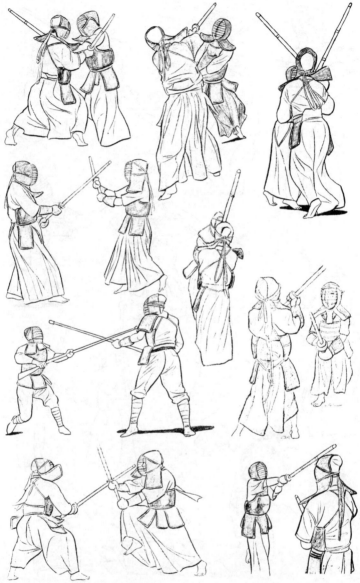

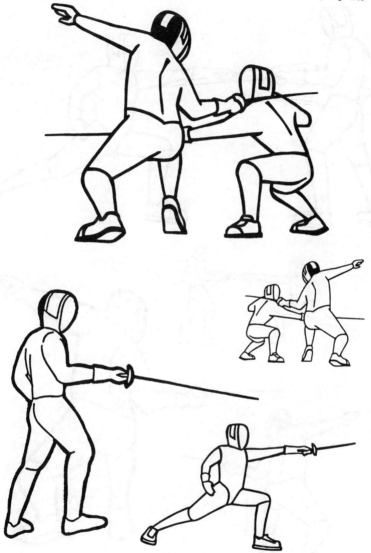

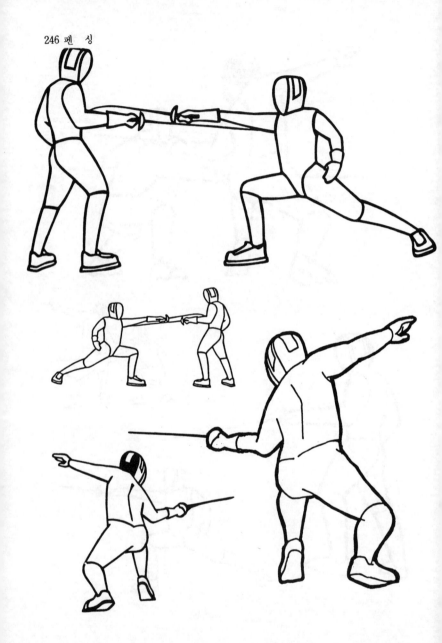

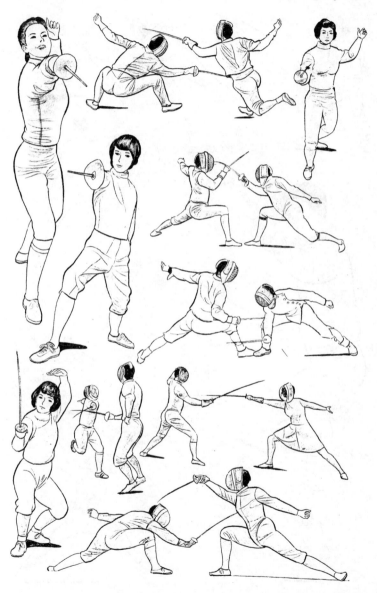

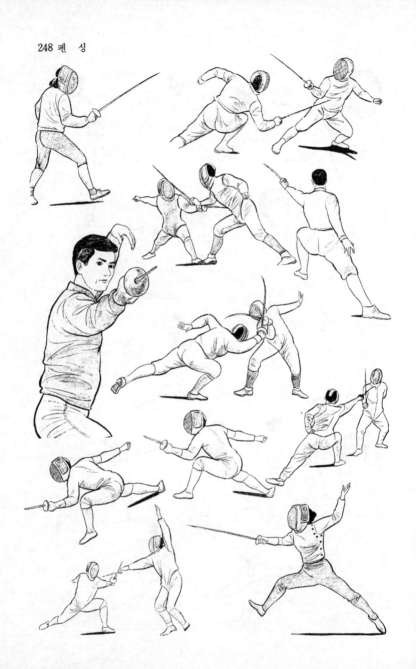

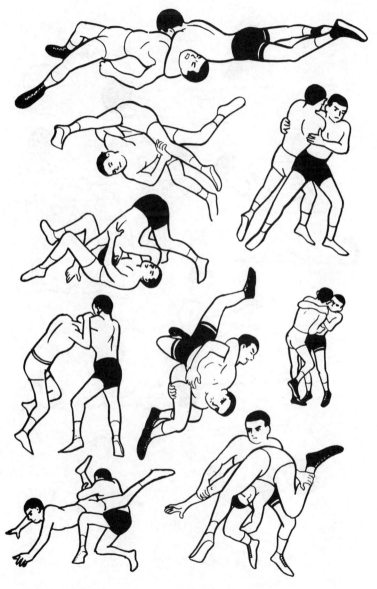

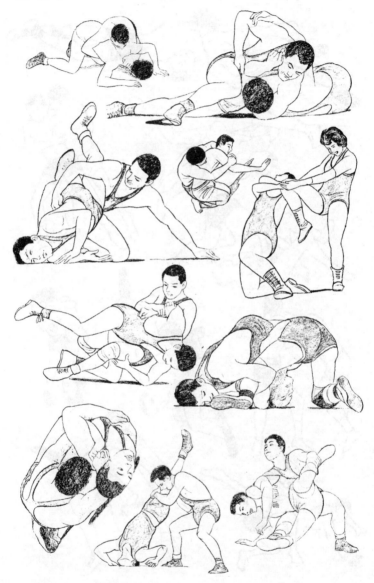

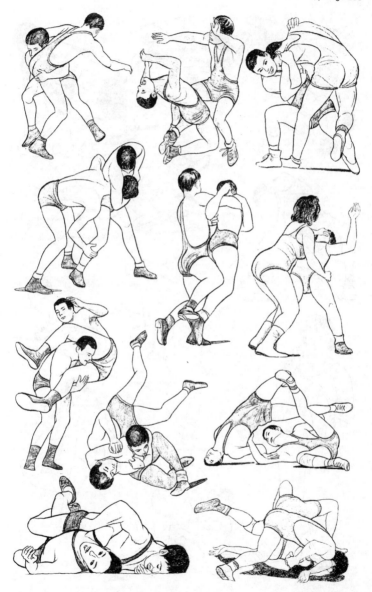

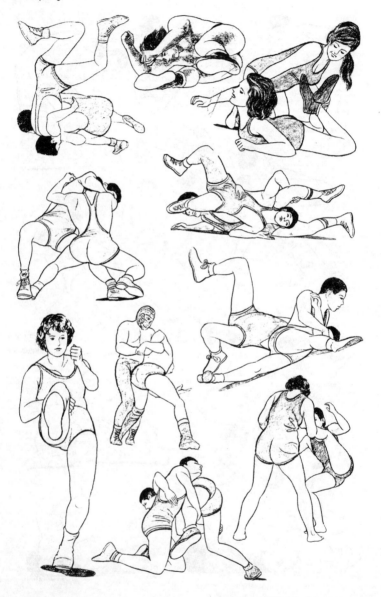

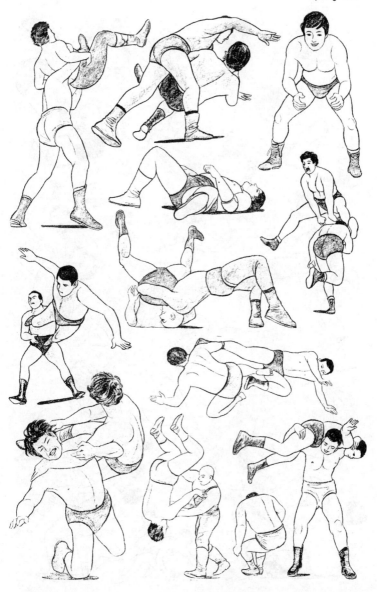

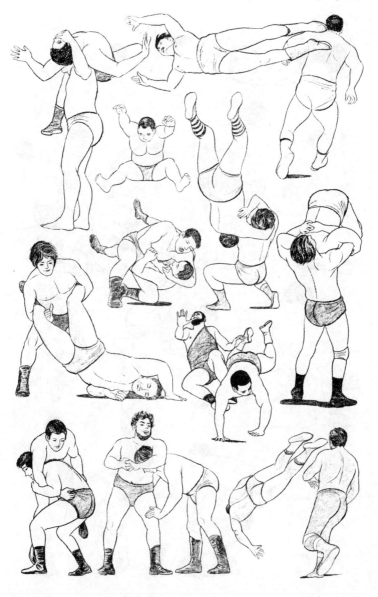

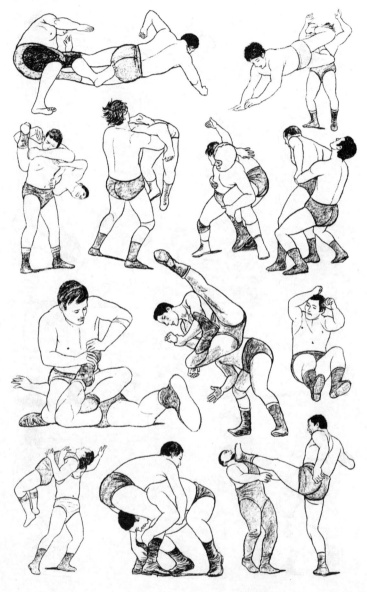

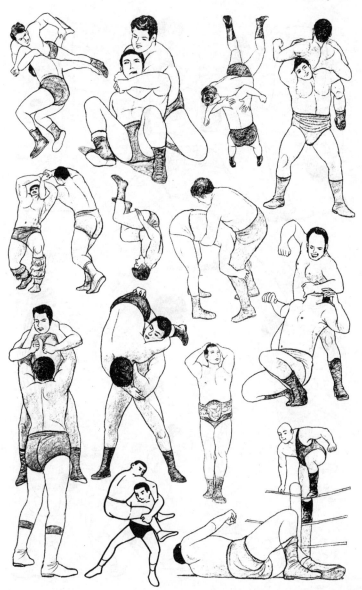

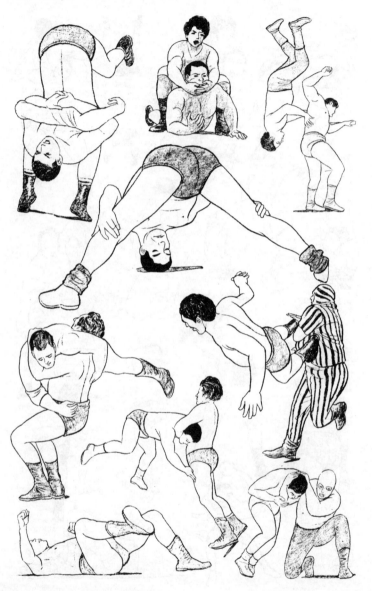

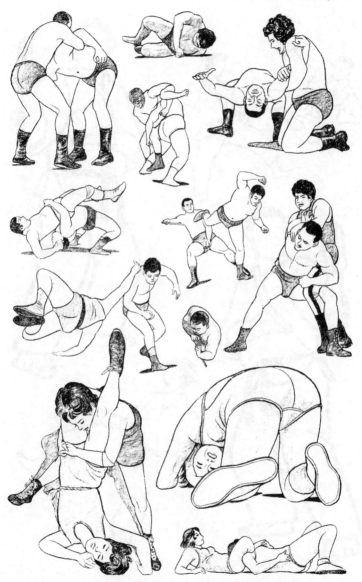

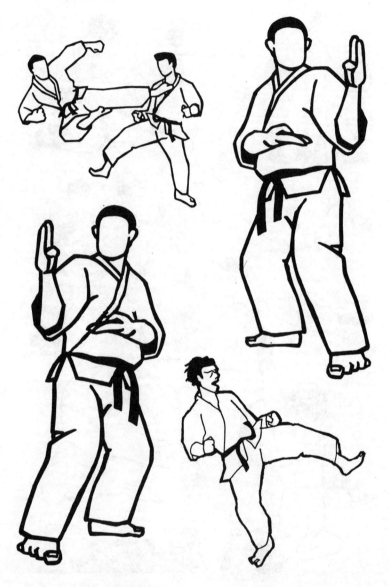

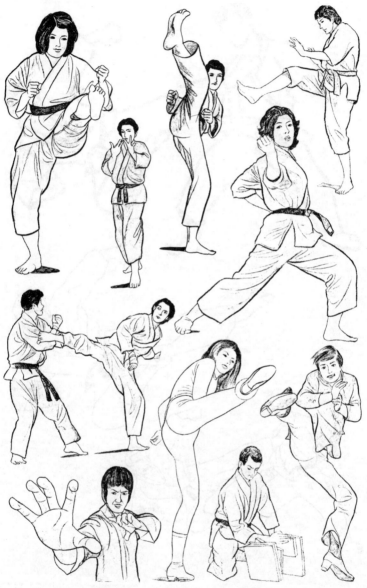

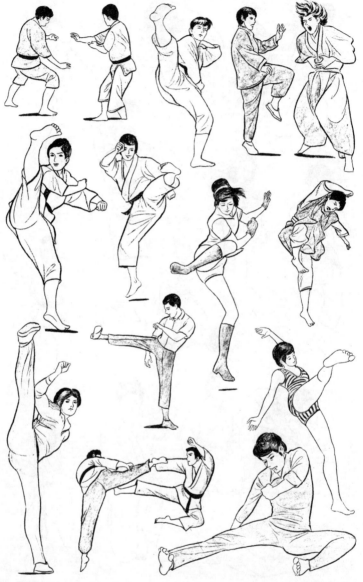

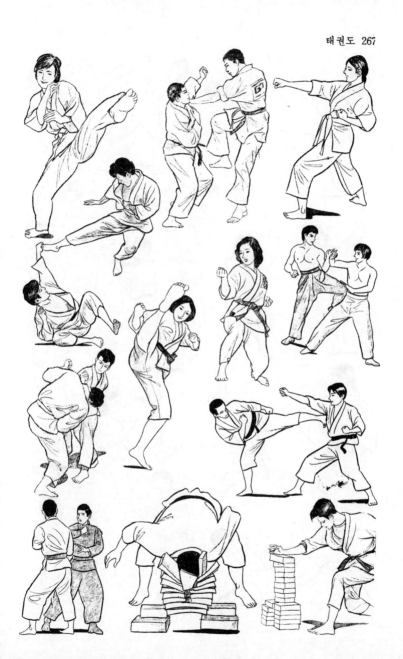

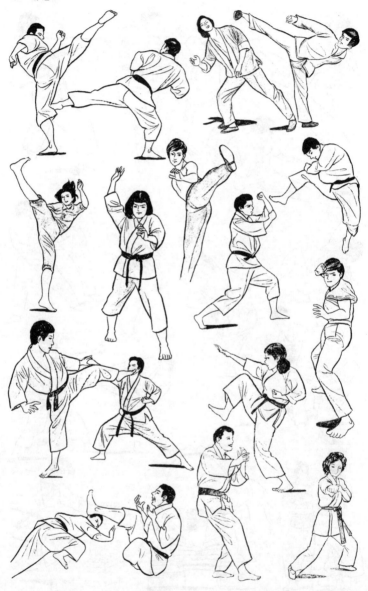

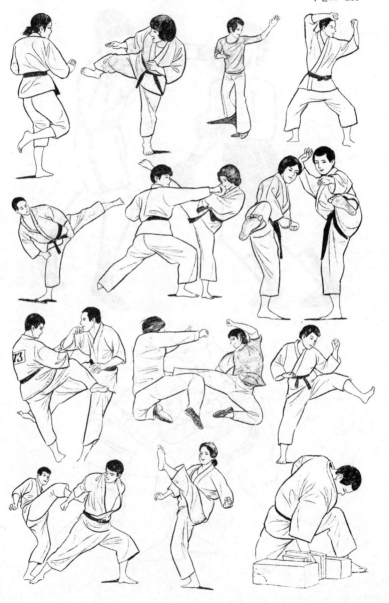

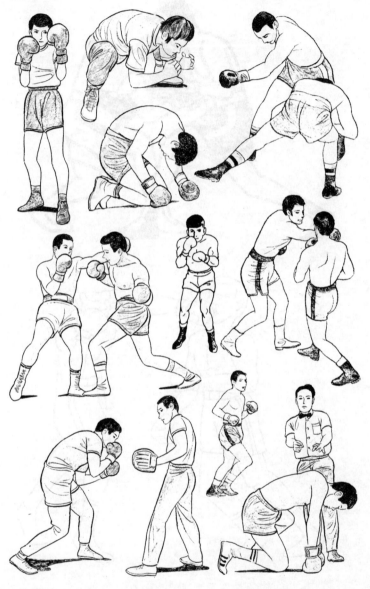

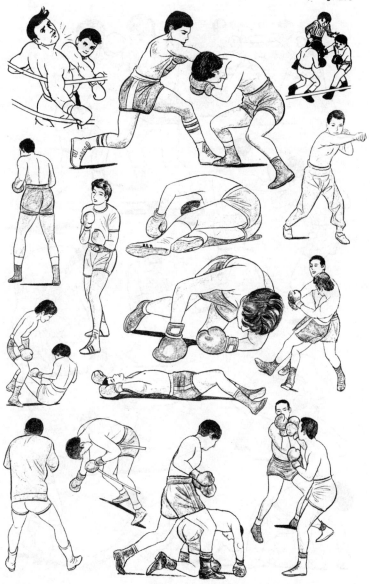

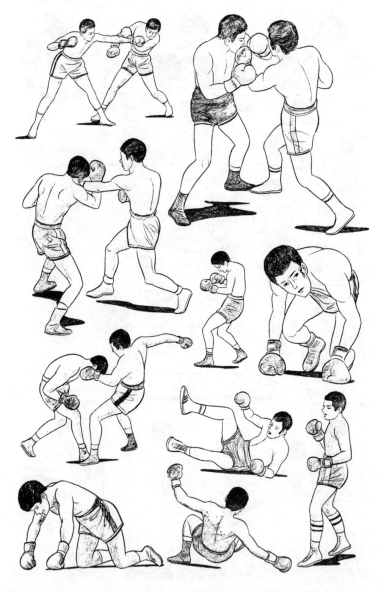

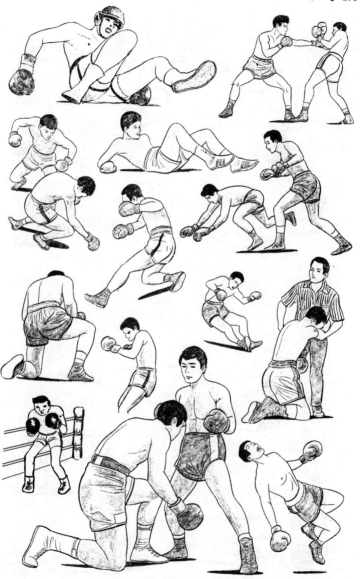

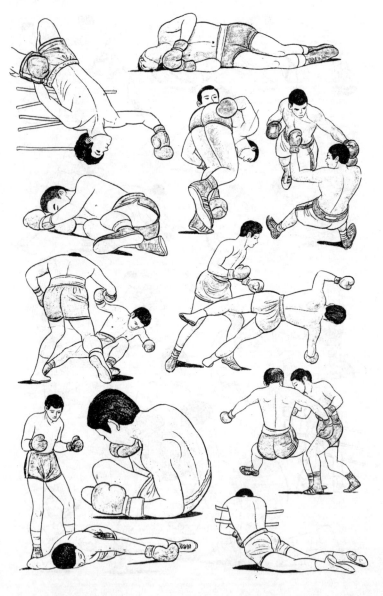

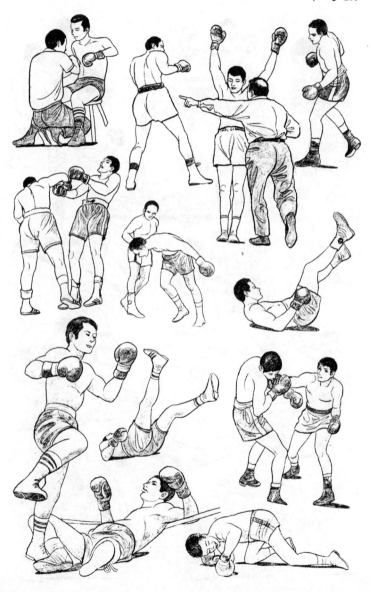

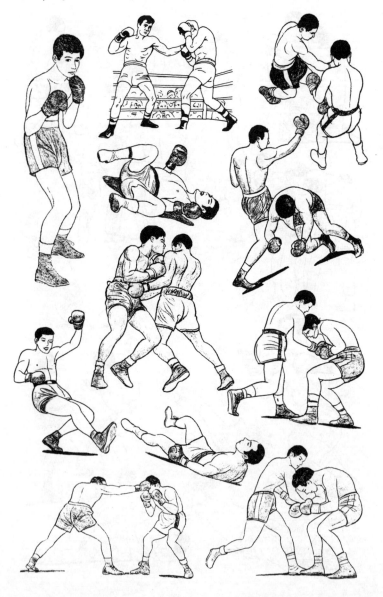

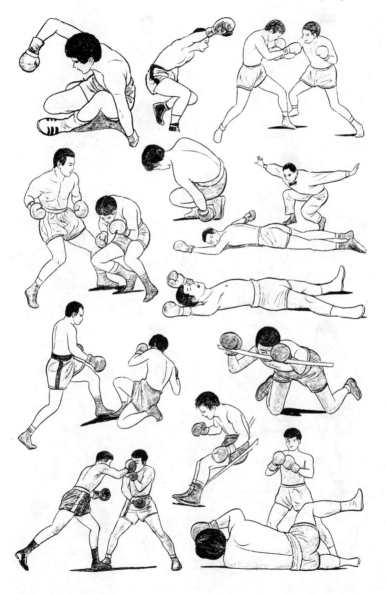

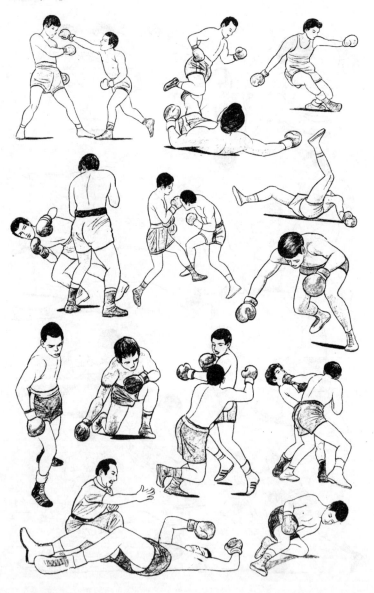

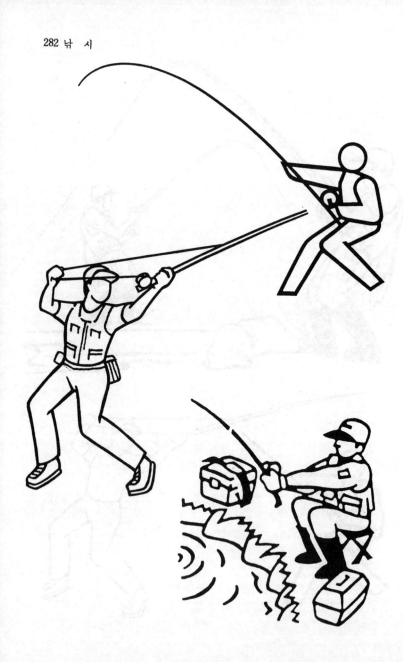

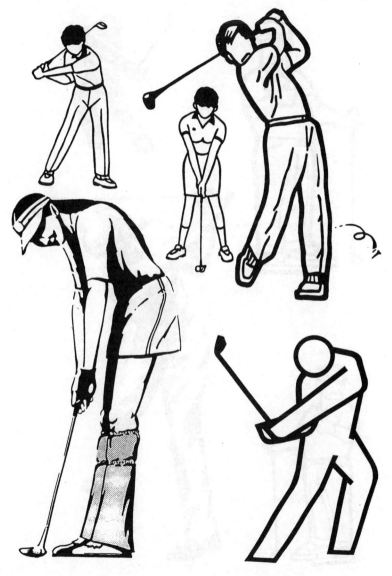

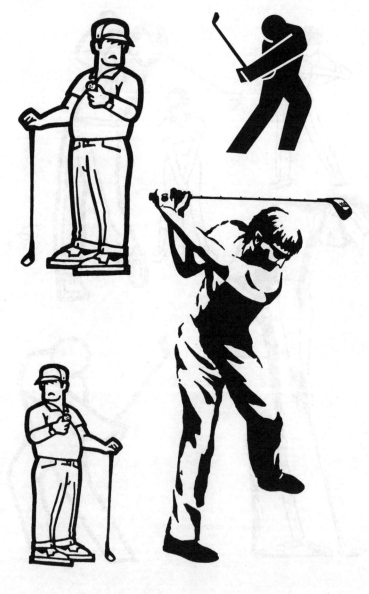

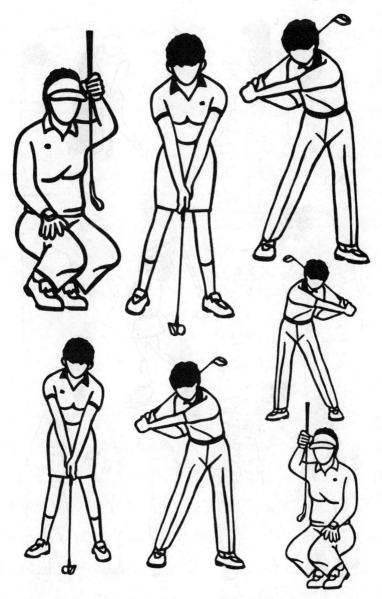

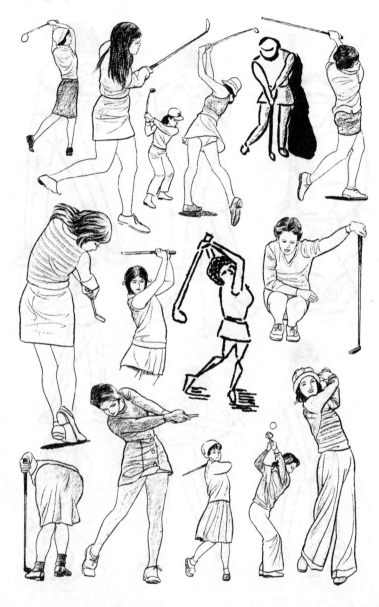

① ② ③ ④

① ② ③ ④

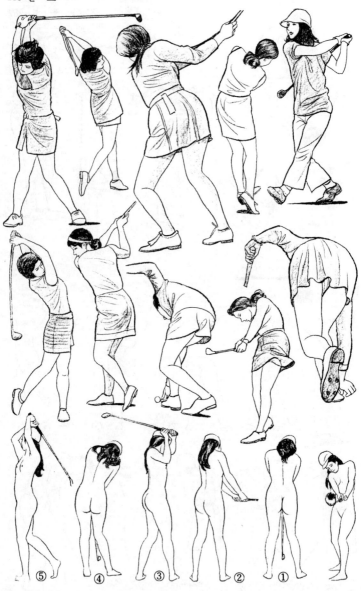

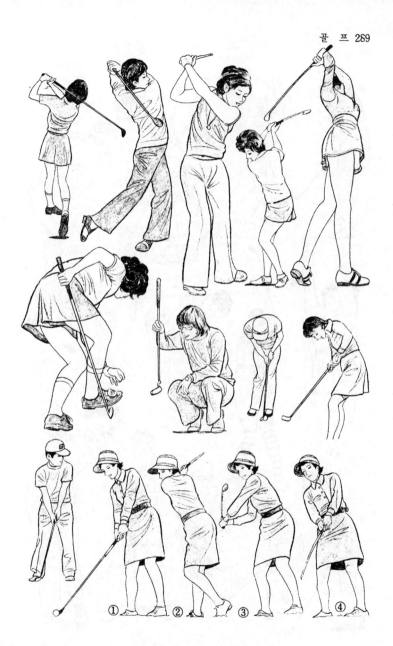

① ② ③ ④

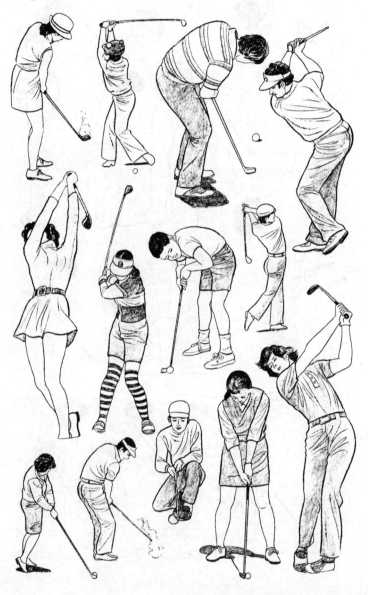

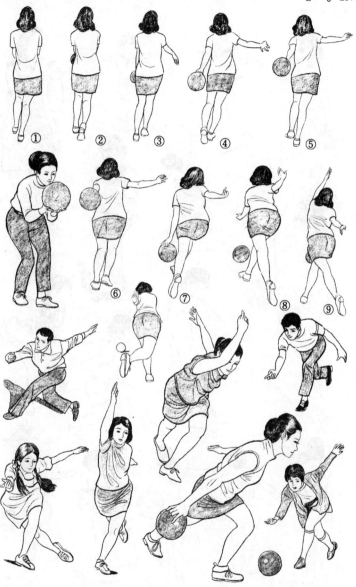

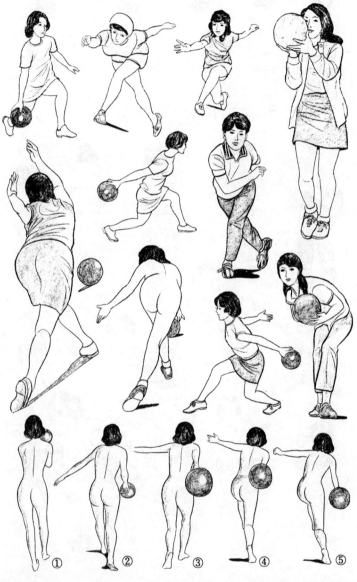

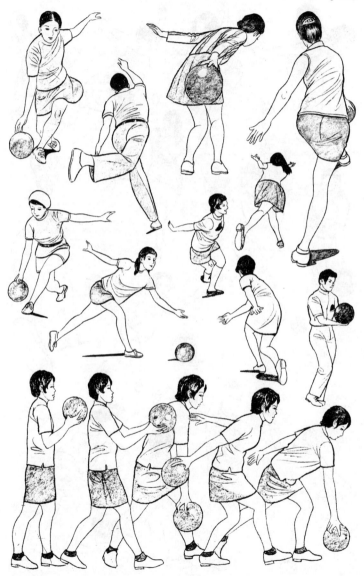

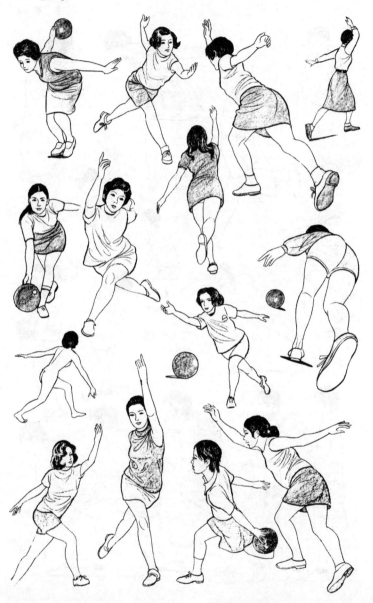

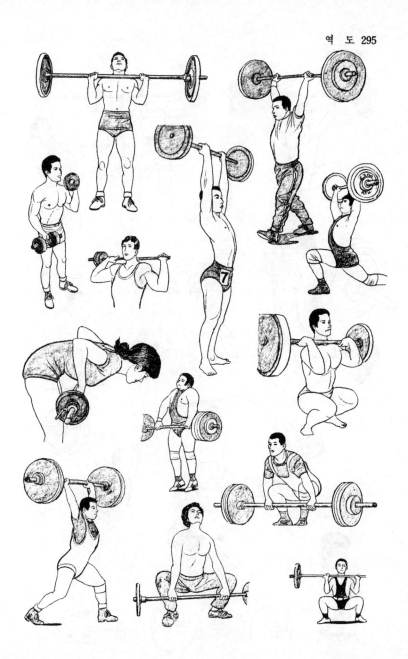

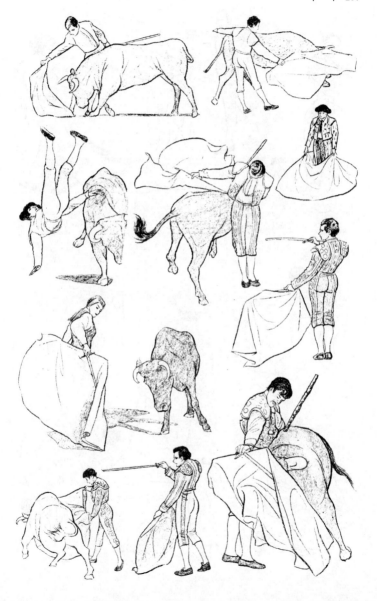

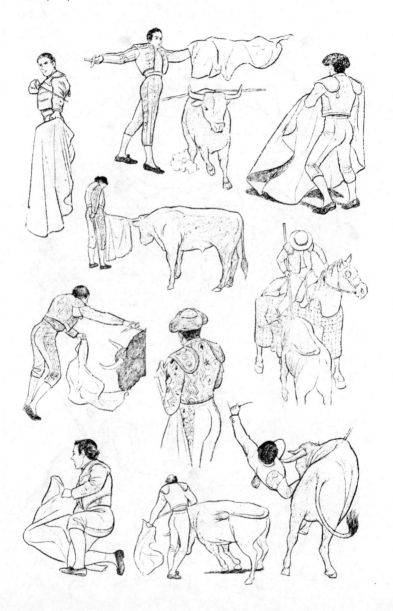

판권본사소유

스포츠컷사전

1991년 3월 20일 3판인쇄
2008년 1월 19일 6쇄발행

저자_편집부
발행인_손진하
발행처_ 늘찬 오름
인쇄소_삼덕정판사

등록번호_ 8-20
등록날짜_ 1976.4.15.

서울특별시 성북구 종암2동 3-328
136-092 TEL 941-5551~3
FAX 912-6007

값 7,000원

ISBN 978-89-7363-208-4